OLYMPIA
奥林匹亚

Taylor Downing

【英】泰勒·唐宁 著

徐德林 译

北京市版权局著作权合同登记号 图字：01-2011-3580号

图书在版编目（CIP）数据

奥林匹亚／（英）唐宁（Downing, T.）著；徐德林译. —北京：北京大学出版社，2012.10
（培文·电影——经典电影细读）
ISBN 978-7-301-20875-5

Ⅰ. ①奥⋯ Ⅱ. ①唐⋯ ②徐⋯ Ⅲ. ①纪录片－电影评论－德国－现代 Ⅳ. ①J905.516

中国版本图书馆 CIP 数据核字（2012）第 139721 号

Olympia by Taylor Downing
Copyright © Taylor Downing 1992
First published in English by Palgrave Macmillan, a division of Macmillan Publishers Limited under the title *Olympia* by Taylor Downing. This edition has been translated and published under licence from Palgrave Macmillan on behalf of the British Film Institute. The author has asserted their right to be identified as the author of this work.
Simplified Chinese edition copyright © 2012 by Peking University Press.

本书中文简体字翻译版由 Palgrave Macmillan 公司授权北京大学出版社独家出版发行。

书　　　名：	奥林匹亚
著作责任者：	［英］泰勒·唐宁 著　徐德林 译
责 任 编 辑：	周　彬
标 准 书 号：	ISBN 978-7-301-20875-5/J·0450
出 版 发 行：	北京大学出版社
地　　　址：	北京市海淀区成府路 205 号　100871
网　　　址：	http://www.pup.cn　电子信箱：pw@pup.pku.edu.cn
电　　　话：	邮购部 62752015　发行部 62750672
	编辑部 62750112　出版部 62754962
印 刷 者：	北京楠萍印刷有限公司
经 销 者：	新华书店
	880 毫米 ×1230 毫米　32 开本　4.375 印张　100 千字
	2012 年 10 月第 1 版　2012 年 10 月第 1 次印刷
定　　　价：	30.00 元

未经许可，不得以任何方式复制或抄袭本书之部分或全部内容。
版权所有，侵权必究　举报电话：010-62752024　电子邮箱：fd@pup.pku.edu.cn

英国电影学会电影经典

电影是一种易损的媒体。过去的诸多杰出经典影片现在即使尚存，也都存在于被毁损或者不完整的拷贝之中。鉴于我们的电影遗产的物质状况的恶化，国家电影资料馆（National Film Archive）——英国电影学会（British Film Institute）的一个部门——已然编制了一个包括电影史上360部重要影片的目录。资料馆的长期目标是建立一个这些影片的理想正片集锦，然后以年为单位，定期在伦敦的运动影像博物馆（Museum of the Moving Image）予以放映。

现在，英国电影学会出版社（BFI Publishing）已然委托撰写了一套与这些片名同名的书籍；作者包括电影评论家与学者、电影导演、小说家、历史学家、以及那些在艺术上成就斐然的人，他们受邀就他们从资料馆的目录中所选定的某一部电影进行写作。每一册书都将展示作者对所选电影的洞见，以及简明扼要的制作历史、详细的电影评介、注释与参考书目。特意加入书中的很多插图均源自资料馆自己的拷贝。

随着每年的新著出版、英国电影学会电影经典系列必将成为世界影院杰出影片的一种权威的、极具可读性的指南。

丛书编辑
爱德华·巴斯科姆（Edward Buscombe）

《奥林匹亚》（第一部分）海报

目录

004
致谢

006
引言

011
第一章　影片上的奥运会 1896—1932 年

018
第二章　"奥林匹亚"之前的里芬斯塔尔

036
第三章　摄制与融资

046
第四章　组建团队

068
第五章　序曲与开幕式

082
第六章　田径比赛

099
第七章　美的节日

118
第八章　后记

128
摄制组人员名单

132
参考书目

致谢

虽然这不过是一本小书,但为之出力者却有数人之多。首先,我要感谢国家电影资料馆的员工,尤其是安妮·弗莱明(Anne Fleming)、伊莱恩·巴罗斯(Elaine Burrows)及大卫·米克(David Meeker),他们帮忙复制了拷贝,解答了很多研究方面的疑难。马尔库·萨尔米(Markku Salmi)核对了演职员表。非常感谢帝国战争博物馆(Imperial War Museum)的战争部,以及罗杰·史密瑟(Roger Smither)、保罗·萨金特(Paul Sargant)及简·费什(Jane Fish),他们让我查阅了他们有关这部杰出影片的历史档案。同时非常感谢鲁茨·贝克尔(Lutz Becker),他花了数小时与我就里芬斯塔尔及其电影进行交流。但再次对安妮致以最高的谢意,因为她的帮助与鼓励。

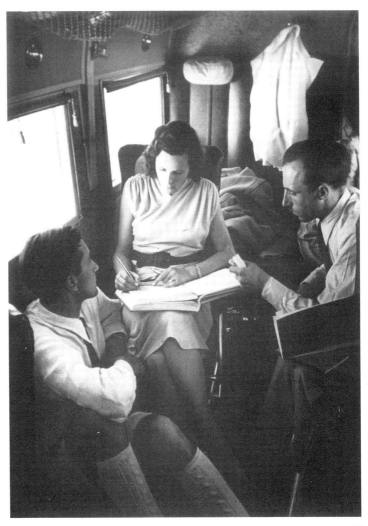

莱妮·里芬斯塔尔提前准备她的"脚本"

引言

在评价大多数影片的过程中,有一条清晰的分析思路需要遵循。一部影片是由一位导演与一队有创造力的艺术家根据某一具体实用的创作过程,按照某一特定类型拍摄的。制作完成之后,影片被发行,可能同时作为单个作品,以及参照同一类型的其他影片,受到评判与评价。若干年之后,这部影片既有可能成为一部"经典之作",也有可能几乎为人遗忘。

这一切统统不适用于莱妮·里芬斯塔尔(Leni Riefenstahl)的《奥林匹亚》(Olympia)。首先,关于1936年柏林奥运会,有里芬斯塔尔制作的多部**各不相同的**影片。1938年拍摄的这部电影有五种不同语言的版本,其中的一些与另一些相比体现了对希特勒更为"正面的"观点。在1938年及1939年,该电影的各个版本在欧洲大部分地区备受好评,并且获得了威尼斯电影节(Venice Film Festival)大奖。但是,战争改变了这部片子的历史。拷贝为不同的军事当局所缴获;战后它们受制于关涉敌方财产(enemy property)的规定。审

查人员剪掉了影片的片段；发行商制作了他们自己的版本。战后，盟军军事当局把里芬斯塔尔投进了监狱，把她作为一个可能的战犯进行调查。因此，1958年，当该影片获得德国当局的允许重新剪辑时，里芬斯塔尔本人大大压缩了影片，作为她自己的"去纳粹化"过程的一部分。但是，在世界各地的资料馆里，依旧有这部影片的诸多不同版本。很可能，没有任何一个版本相同于1938年4月柏林的希特勒生日盛大首映式上的那个版本。

就《奥林匹亚》的制作而言，里芬斯塔尔已然提供了她眼中的影片被拍摄于其间的环境。但是，德国国家资料馆里可资利用的文献却暗示了一个有关其资金与制作的不同故事。这些并非纯粹的学术分歧。影片、导演同纳粹党及第三帝国之间的关系从根本上影响了这部影片被制作的方式，以及它的目的与目标。这部影片是一份纳粹宣传资料吗？或者它是有史以来的最佳体育纪录片之一吗？它主要是关涉体育还是关涉政治呢？很显然，它在一定程度上是关涉这两者的，但它同时又超越了它们。

倘若不参照先前的奥运会电影的历史来考察《奥林匹亚》，评价它便是不可能的。在这一语境下，该影片的真实创意变得一目了然。但是，该电影也必须在纳粹德国的电影制作这一语境下进行考察。里芬斯塔尔在何等程度上独立于纳粹党，具体地讲，约瑟夫·戈培尔（Joseph Goebbels）博士的宣传部？对该影片的任何理解而言，这都是一个核心问题。当然，里芬斯塔尔的作品不能孤立于奥运会的比赛项目，这次奥运会毫无疑问是迄今为止所举办过的最为壮观的奥运会。虽然这仅仅是一本小书，但它试图在继续详细分

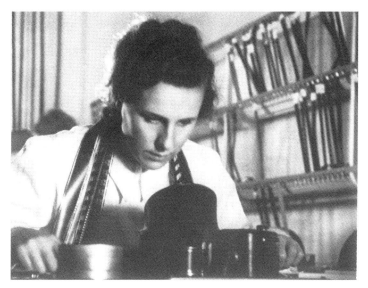

里芬斯塔尔在剪辑影片

析这部影片之前,勾勒出这一背景。

至少,《奥林匹亚》的国家电影资料馆版本有着一个清晰的"血统。"它拷贝自帝国战争博物馆在1959年4月基于永久租借而提供的一个电影拷贝。该影片是由军事电影公司(Army Kinema Corporation)在战后存放在帝国战争博物馆的。军事电影公司的拷贝似乎是里芬斯塔尔电影的英语版全本。它源自1939年9月存放在德国驻伦敦大使馆的一个拷贝,被缴获于当局宣战之时。这本书是关于影片的**那个**版本,它至今被认为是里芬斯塔尔的原初英语版。

有原初英语评论的英语版片长19608英尺,即218分钟。原初的

德语版名为《奥运会》(*Olympische Spiele*),还要长7分钟。主要差异在于它对开幕式的报道稍长一些。德语版里也很可能有更多希特勒的镜头,虽然这并未经过确认。各语言版本都增加了上映国所特别中意的男女运动员的额外段落。这些差异或许就是几分钟之差的原因所在。后来也有其他德语版本,包括里芬斯塔尔本人的战后删节版。本书将仅仅讨论在英国可以获得的版本。英语版一直叫《奥林匹亚》。因此,本书有了相同的书名。

我已然拍摄过两届奥运会(首尔与巴塞罗那)。拍摄奥运会的情形我了然于心。一切拟定的最佳方案都会出岔子。最详细的准备都将遭遇出乎预料的事件。一切瞬息万变。尽管我在书将写到很多东西,对任何能够在拍摄奥运会过程中实现自己预期的人,我都充满莫大的钦佩——即使它意味着事先搬演赛事,或者事后重拍它们,就像里芬斯塔尔及其团队自由而为的那样。无论对《奥林匹亚》得出什么结论,拍摄出里芬斯塔尔捕捉于柏林的镜头就是一项了不起的成就,永远不该被低估。相信我吧。

第一章
影片上的奥运会 1896—1932年

电影与现代奥运会是在同一个时刻诞生的。1894年6月，一位年轻的法国贵族、知识分子，皮埃尔·德·顾拜旦男爵（Baron Pierre de Coubertin）召集欧洲各地的体育界领导到巴黎开会。在索邦大学圆形剧场大厅（Palace of the Sorbonne）的宏大背景下，与会者决定建立国际奥林匹克委员会（International Olympic Committee），其目的是恢复古代的奥林匹克运动会。两年之后，1896年4月，295位运动员相聚在雅典市中心的一座大理石镶边的崭新体育场里，庆祝现代历史上的第一届奥运会。与此同时，也是在巴黎，1895年12月，在大咖啡馆（Grand Café）的地下室里，卢米埃尔（Lumière）兄弟向一位付费观众提供了通常所谓的"电影放映机"（cinématographe）的第一次公开放映。

已然在20世纪成为如此强大的社会及文化力量的这两种现象源自19世纪末的相同时刻，这是令人心生好奇的。一百年以

后，运动影像的故事与奥林匹克运动的故事已然紧密地纠缠在一起。对电视这个电影之子而言，奥运会现在提供一种巨大的奇观。现在，奥运会的观众据估计有五十亿人之多，几乎遍布全球的每一个国家。一如美国全国广播公司（NBC）的一位主管所言："奥运会简直就是最大的电视秀。无可匹敌。"[1] 奥运会已然为电影与电视提供了吸引数量庞大的观众的绝佳机会之一，并一再地被用于展现电视呈现方式领域的新技术与新发展。

　　运动影像与奥运会之间的联系虽然在20世纪末是非常强大的，但并非总是如此。虽然卢米埃尔兄弟曾派出摄影师（opérateur）带着他们的摄影机兼放映机（camera-cum-projector）去欧洲各地拍摄现况电影（actuality film），甚至去俄罗斯，但他们全然错过了1896年春在雅典的8万人面前、在一派欢欣鼓舞中举办的第一届现代奥运会。具有历史意义的第一届现代奥运会没有被记录在已知影片上。虽然有多年后意在

[1] 彼得·戴蒙德（Peter Diamond），美国全国广播公司奥运会协调员，出自《推销奥运》（Selling the Games），1987年"电视回闪"（Flashback Television）为英国广播公司四频道（Channel Four）制作的一部纪录片。足球世界杯在很多国家有数百万观众，但在世界其他一些地方，它的吸引力要小得多。一次美国太空发射在西方世界有数百万观众，但在亚洲或者非洲则没有这么多。但是，奥运会是为数不多的几个真正的全球电视奇观之一。

证明这次奥运会而拍摄的影片，但并不可信。[1] 现有一些与第二届奥运会同期举行的1900年巴黎万国博览会（Universal Paris Exposition）的镜头；也有一些1904年圣路易斯世界博览会（St. Louis World Fair）的镜头，于其间奥运会几乎消失在次要事件与外围项目之中。到1908年伦敦奥运会的时候，奥运会引起了新闻片或者"时事"公司的兴趣。关于在西伦敦崭新的白城（White City）体育场举办的这一出色盛会，诸多片段被拍摄了下来。新闻片让马拉松运动员多兰多·佩特里（Dorando Pietri）成为国际英雄；他跌跌撞撞地领先于其他选手跑进了体育场，在官员们的帮助下越过了终点线，但这一友好姿态却导致他被取消了资格；所有这一切都被记录在了胶片上。

第一次受到电影严肃关注的奥运会是1912年斯德哥尔摩奥运会。这届奥运会以其高效组织与友好精神而著称。若干小时的材料被拍摄了下来。然而，这些片段当时似乎并不是作为一部完整的影片，而是作为一系列新闻片或者新闻特写发行的。[2] 此时，奥运会足够强大，能够经历战争创伤与1916年柏林奥运会的取消而继续存在。战争结束时，位处满目疮痍的比

[1] 见泰勒·唐宁，《影片上的第一届奥运会》（*The First Olympic Games on Film*），载《奥运评论》（*Olympic Review*），第227期，洛桑（Lausanne）：国际奥林匹克委员会（International Olympic Committee），1986年9月。

[2] 现在，材料由斯德哥尔摩的瑞典电视台（Sveriges Television）保存，他们已然将它剪辑成了有关近几十年奥运会的几部长片。

利时腹地的安特卫普（Antwerp）被挑选了出来，表现由奥运会所代表的人类精神的重新点燃。尽管这届奥运会具有修辞意义上的广泛参与度，战败国却没有受邀参与。

在此之前，对这些早期奥运会的影片记录更感兴趣的是奥运史学家，而不是电影史学家。这些影片从来谈不上有什么成就。固定的摄影角度、镜头移动的缺乏、广角镜头的普遍使用代表了新闻片摄影师的一切特点，也没有从1920年代之前处于巅峰状态的默片伟大经典中有所借鉴。也没有任何证据表明，这一时段有任何一位伟大电影先驱，比如大卫·沃克·格里菲斯（D. W. Griffith）或者弗里茨·朗（Fritz Lang），表现出了拍摄奥运会的任何兴趣。

1924年奥运会第一次制作了标准长片的奥运电影。关于在法国夏蒙尼（Chamonix）举办的第一届冬季奥运会，快片公司（Rapid Film）拍摄了一部两本拷贝的影片。关于巴黎夏季奥运会，这家公司拍摄的影片长得多，有十本。这部影片捕捉到了赛事的精髓，令人愉悦，其中，哈罗德·亚伯拉罕斯（Harold Abrahams）获得了100米金牌，而伊利克·里达尔（Eric Liddell），"飞翔的苏格兰人"（flying Scot），出人预料地夺得了400米金牌，创造了世界纪录（这些事件后来在电影《烈火战车》[Chariots of Fire]中得到了纪念）。芬兰的帕沃·鲁米（Paavo Nurmi）以四枚金牌开始了他不同凡响的奥运生涯。一切主要赛事都被记录在影片中，每一赛事后面都有一幅获奖者的肖像，

尚在喘粗气，面对摄影机。该影片让人感兴趣也在于它试图阐明奥运比赛项目的范围，即除主体育场的田径赛事之外，包括游泳、体操与马术。影片片长两个半小时，被剪辑成了两个版本，一个版本配以法语字幕，另一版本是英语字幕。让·德·罗维拉（Jean de Rovera）制片的这部影片号称第一部奥运长片，虽然我们对其制作过程和幕后制作者知之甚少。就展现奥运会的规模而言，这部1924年的史诗作品预示了即将到来之物。

大多数电影史学家和运动史学家通常错误地宣称，第一部奥运长片是由阿诺德·范克（Arnold Fanck）博士（下文有对他更为详细的讨论）拍摄的1928年圣莫里茨冬奥会（St. Moritz Winter Games）。这部电影叫《银界征服》（*Das weisse Stadion*）。它比标准长片稍短。它有国际奥委会（IOC）的全官方支持，但它是由乌发公司（UFA）——德国电影制作发行公司——出资的一部低成本影片。仅有两位摄影师为这部电影服务，范克被给予了十七天时间对材料进行剪辑。他在剪辑室里得到了瓦尔特·鲁特曼（Walter Ruttmann）的帮助。虽然范克是一位因为高山片（mountain film）在德国最为人知的导演，但他似乎无心利用这次机会去再现世上最佳冬季运动比赛的优雅与敏捷。据报道，他曾说，拍摄纪录片所需的一切就是出现在事发现场，对之进行拍摄。可以预期的是，作为结果的影片乃不咸不淡，无甚新意。

尽管有1924年巴黎奥运会电影的先例，但1928年阿姆斯特丹奥运会并没有制作官方影片。甚至更加令人吃惊的是，没有任何重要影片表现1932年洛杉矶奥运会。炫目的新运动场（Coliseum Stadium）离好莱坞这个世界电影业的中心不过几英里，但电影业再次在很大程度上忽视了这一赛事，尽管事实是来自38个国家的选手、125万观众让洛杉矶奥运会成为曾在该市举办过的最盛大活动之一。比赛期间，16项世界纪录被打破，33项新的世界纪录被创造，美国作为短跑项目的支配性力量显现了出来。

虽然有过一些剪辑一部奥运会电影的尝试，但出于这样或那样的原因，它们全都无疾而终。电影巨头显示出对世界上迄今最大体育盛事的兴趣的唯一现存证据，源自环球电影公司（Universal Studios）一位主管的一个决定：派一个团队去拍摄他们能够拍摄到的奥运会。环球电影公司的摄影师将他们的设备架在体育场的后面，远景拍摄赛事。他们对电影史及奥运史的一个令人着迷的贡献，是他们第一次对奥运会获胜者进行了同期声的采访。这些是在赛事后的赛道旁拍摄的，比电视早50年。不幸的是，当奥运会结束、摄影师带回他们的胶片时，环球电影公司里似乎没有人对如何处置它有丝毫主意。直到1970年代被重新发现，胶片一直留存在环球电影公司的地下室里，其中的一些尚未洗印。后来，它构成了近期的一位奥运会电影导演巴德·格林斯潘（Bud Greenspan）进行其重

构洛杉矶奥运会这一创作的基础。作为奥运会的一个有趣的电影脚注，1932年，在前两届奥运会上赢得了五块游泳金牌的约翰尼·韦斯穆勒（Johnny Weissmuller）开始在米高梅电影公司（MGM）拍摄的电影中扮演泰山（Tarzan）。在这里，奥运金牌的光环至少溢入了银幕的世界。

因此，在四十年的奥运历史之后，到1936年柏林奥运会，感兴趣于将奥运会形塑为长片的任何电影导演几乎没有先例可循。正是在这个时刻，不同凡响、雄心勃勃的莱妮·里芬斯塔尔进入了画格。这是一次后无来者的奥运电影制作。

第二章
"奥林匹亚"之前的里芬斯塔尔

莱妮·里芬斯塔尔原名海伦妮·贝尔塔·阿马莉·里芬斯塔尔（Helene Bertha Amalie Riefenstahl），1902年8月22日生于柏林。她父亲拥有一家工程公司，因此她成长于一个优渥的环境，且让她脱离常规，不再把生命视为一次从结婚到母亲和家庭主妇的旅程。父亲希望她从商，但母亲或许是感于自己的创造性未尽其用，转而对她寄予极大的艺术期望。母亲获得了胜利，她从八岁便开始了舞蹈训练，后来进入了柏林著名的古典俄罗斯芭蕾舞学校（Russian Ballet School），在那里，她开始崭露头角。莱妮被伊莎多拉·邓肯（Isadora Duncan）的新舞蹈流派吸引，她与邓肯在柏林的一个学生玛丽·魏格曼（Mary Wigman）一起训练。她似乎醉心于通过舞蹈对自己的身体进行自然表达，喜欢身着宽松的服装，赤脚在没有布景或道具的舞台上演出。

到1920年，里芬斯塔尔定期在德国各大城市举办舞蹈演

出；在随后的几年中，她跳遍了中欧，赚了不菲的酬金。大约是在这时，她遇见了阿诺德·范克博士，开始了她的电影生涯。范克（他后来制作了1928年圣莫里茨冬奥会电影）是一位富有的地质学家，在1920年代利用他的财富创立了一种登山冒险电影的类型，这种类型对当时的德国电影而言，重要性几乎等同于西部片之于美国电影。1924年，范克见到里芬斯塔尔时，他正在寻找主演他下一部电影的女主角。他被她深深吸引，签下了她主演他的新电影《圣山》（*Der heilige Berg*）。里芬斯塔尔旋即倾倒于高山那超凡脱俗的吸引力，似乎在她体内激发出了一种巨大的创作激情。她也为电影媒介所陶醉。范克认为真正的高山片是不可能在制片厂制作出来的，他让所有演员及技术人员忍受了海拔12000英尺以上的严酷工作。在这种环境中，里芬斯塔尔是行家里手。在登山及电影制作的男人世界里，她的活力与决心显然给范克及其团队留下了深刻印象。

里芬斯塔尔共主演了范克最著名的电影中的六部，包括1927年的《大跳跃》（*Der grosse Sprung*）、1930年的《勃朗峰风暴》（*Stürme über dem Mont Blanc*，又名《雪崩》[*Avalanche*]）、1931年的《无害的迷乱》（*Der weisse Rausch*），以及1932年的《SOS雪山》（*SOS Eisberg*）。今天，这些高山片中最著名的是经典的《匹茨·帕卢峰的白色地狱》（*Die weisse Hölle vom Piz Palü*），它是由范克与G.W.帕布斯特（G. W. Pabst）在1929年

共同执导的。

里芬斯塔尔经常声称,她从范克那里学到了诸多电影技巧,因为她在拍摄期间不停地问他。她是这样谈论范克及其团队的:"我从未停止过观看、观察、问问题。"[1] 在高山片中,里芬斯塔尔经常扮演少女,代表高山人的诚实、纯洁及和谐,与晚期魏玛德国(Weimar German)社会的腐朽与贪婪适成对立。后来的评论家,尤其是西格弗里德·克拉考尔(Siegfried Kracauer)在他的《从卡里加利到希特勒》(*From Caligari to Hitler*)中,从这些电影的英雄理想主义与普罗米修斯式崇高里,看到了一种"与纳粹精神的精神同质性"。不可否认,迷恋于健康的野外活动,同岩石与冰川所代表的极限力量展开殊死搏斗,确与纳粹思想有一些相似之处。但是,在这个阶段,对观众而言,高山片所代表的或许并非其他任何东西,而是对满世界经济危机、失业率上升及生活水平下降的逃离。

里芬斯塔尔对高山片的着迷诱使她执导了自己的第一部故事片《蓝光》(*Das blaue Licht*),她同时身兼制片、编剧与主演。1931年,她与汉斯·施内贝格尔(Hans Schneeberger)——

[1] 转引自安德鲁·萨里斯(Andrew Sarris)编,《电影导演访谈录》(*Interviews with Film Directors*),印第安纳阿波利斯(Indianapolis):鲍勃斯·梅里尔出版社(Bobbs Merrill),1968年。

里芬斯塔尔在《蓝光》中

很多范克电影的摄影师，里芬斯塔尔其时正与他传绯闻——以及匈牙利编剧贝拉·巴拉兹（Béla Balázs），创办了一家独立制片公司。这部影片拍摄于白云石山脉（Dolomites）的萨恩（Saarn）山谷，场景美得惊人。施内贝格尔与里芬斯塔尔用尽办法来增强场景的自然之美，包括柔焦、延时摄影，以及对薄雾、拂晓及阳光镜头使用变反差度的滤镜（graded filters）。光与影的使用产生了强大的效果。影片中，里芬斯塔尔扮演琼塔（Junta），一位任性的流浪牧羊女。故事不过是一部简单的情节剧，琼塔在所有村民都唾弃她时，与设法帮助她的一位到访的维也纳画家坠入了情网。但是，这部影片显示了里芬斯塔尔及她建立的小团队作为有抱负、有能力的电影制作

人的潜力。

1932年春，《蓝光》在德国发行，对这部影片留下深刻印象的人中就有阿道夫·希特勒，纳粹党魁。纳粹党以其支持者的暗杀行为，以及它的坚决反犹与反共立场而著称。但是，这时的希特勒依旧急于让纳粹党获得尊敬，因他看到，通往权力之路正在经历投票箱的考验。1933年1月，希特勒被任命为总理，纳粹党开始大权独揽，压垮了摇摇欲坠的德国民主政体，并将改变20世纪历史的路线。但是，当野心勃勃的政治领袖第一次遇见抱负远大、魅力四射的年轻电影明星兼导演时，所有这一切都还是将来时。

关于里芬斯塔尔与希特勒首次见面的准确时间及地点，有着诸多难解之处。最有可能的是他们在1932年首次见面，即《蓝光》的成功让里芬斯塔尔声名鹊起之后及希特勒处于权力的门槛时。有关里芬斯塔尔的关键问题之一聚焦于她与希特勒的关系。她是纳粹分子吗？她成了希特勒的情人？她后来总是宣称，她在政治上是幼稚的，她对纳粹意识形态一无所知，而且也不关心，但她把希特勒当成一个好男人来爱戴。她从未真正成为纳粹党员，从某个方面来说，这无疑本会促进她的事业。后来她宣称，是希特勒周围的无能之辈与暴徒犯下了纳粹政权的罪行，希特勒本人对这些毫不知情。当然，宣称自己无知是那些背负犯罪指控的人司空见惯的托词。但是，对里芬斯塔尔的任何评价都不可能错过关注这些经常为人重复的主张：

她是希特勒的情人,她在纳粹政权内的升迁源自她与元首的关系,以及她与希特勒及纳粹党的关系之密切远远超出了她后来所承认的程度,等等。[1]

在这一语境下,令人关注的是详细引证希特勒与里芬斯塔尔之间所谓第一次会面的目击证人,一如元首当时的"同道"之一恩斯特·普茨·汉夫斯坦格尔(Ernst 'Putzi' Hanfstängl)的战后回忆录所详述的。在这时,希特勒掌权之前,汉夫斯坦格尔认为约束他的最佳方式是向他介绍妩媚动人的、在某些方面使他具有人性的女伴。汉夫斯坦格尔有理由被认为是一个可靠证人,而且众所周知的是,一些纳粹党领导这时认为,让希特勒有个情人是好事一桩。汉夫斯坦格尔透露,事实上是戈培尔与他妻子做了第一次介绍:

> 令我安心于戈培尔夫妇的唯一事情是他们为希特勒寻找女伴的无耻热情。对此我双手赞成。我认为,倘若他能够找到

[1] 恩斯特·耶格尔(Ernst Jäger),《奥林匹亚》制作的首席新闻官(Press Chief),后来逃到了美国,为《好莱坞论坛报》(Hollywood Tribune)写了题为"莱妮·里芬斯塔尔何以成为希特勒的女友"的系列文章。后来,他与里芬斯塔尔修好,撤回了这些文章。1950年代期间,他撰文向德国政府介绍她,以示声援。1946年,巴德·舒尔贝格(Budd Schulberg)在美国报刊上写了一系列关于里芬斯塔尔与希特勒的文章,称她为一个"纳粹招贴画女郎"(Nazi Pin-Up Girl)。在战后被美国第七陆军情报部(US Seventh Army Intelligence)审讯期间,里芬斯塔尔否认了所有这些指控,并且始终公开否认它们。然而,无论源自何处,这类说法从来都不绝如缕。

另一个女人，这就是驯服他，让他更有人性及更能够接近的最佳途径。莱妮·里芬斯塔尔是戈培尔夫妇介绍的人之一。有一天晚上她在他们的寓所共进晚餐。

莱妮·里芬斯塔尔是一个活力四射、魅力无穷的女人，几乎不用吹灰之力便说服了戈培尔夫妇与希特勒在晚餐后去她的制片厂。我被带了过去，发现到处是镜子，以及戏法似的室内设计效果，但正如你会预料到的，不赖。那里有一架钢琴，而这让我与戈培尔夫妇各得其所，后者正想把那场地腾出来，他们靠在钢琴上聊天。这就把希特勒孤立在恐慌之中。从我眼角的余光，我可以看到他正招摇地打量着架上的书名。毋庸置疑，里芬斯塔尔要送他作品。每次他直起身子或者环顾四周时，她都在他眼皮底下随着我弹奏的音乐翩翩起舞，女性挑逗的一次名副其实的夏季打折。我自己只好咧嘴而笑。我发现戈培尔夫妇的眼睛好像在说："倘若里芬斯塔尔不能应付这个，就没人能应付了；我们还是离开为好。"因此，我们找了借口，把他们单独留了下来，而这是违背所有安全规则的。但这又是一次有预谋的失望。一两天之后，我与里芬斯塔尔同机旅行，再次确认了没有结果的无奈。然而，她已然做出了成就，从希特勒那里为她的电影活动获得了诸多特权。[1]

[1] 恩斯特·普茨·汉夫斯坦格尔，《希特勒——失去的岁月》(Hitler—The Missing Years)，费城(Philadelphia)：利平科特出版社(J. B. Lippincott)，1957年。

母亲去世之后，女人们仅仅处在希特勒生活的边缘位置。1914年以降，他的世界是军营、酒馆，以及纳粹党那几乎纯男性的环境，卓越的女性一个也没有。有关希特勒的冷血、强硬，以及无法以寻常的方式与人沟通，已然有了很多著述。唯有在密友的陪伴下他才放松。对于女人，这时他似乎依旧害羞，极害怕被伤害。另外，他依旧处于他侄女吉莉·拉包尔（Geli Raubal）前一年自杀之后的悲伤之中。因此，在1932年，希特勒似乎很难会对任何性接触有所反应。后来，他喜欢擅长闲聊的美女云集于身边。爱娃·布劳恩（Eva Braun），他多年的情妇，是这一社交场景的核心。

里芬斯塔尔似乎已然赢得了希特勒的真心赏识。毋庸置疑，他尊重作为艺术家的她，说她是一位"完美的德意志女人"——这个标签她当时无法企及，日后也无法摆脱。时日一多，他就在她面前放松了下来；尽管她后来矢口否认，但看上去她很可能与他一起度过了很多时光，不仅在柏林，而且在他的贝希特斯加登（Berchtesgaden）高山别墅这更为欢乐与放松的场所。然而，并不存在里芬斯塔尔曾成为希特勒情妇的可靠证据；倘若采信汉夫斯塔格尔的说法，那么就是希特勒拒绝了她的性接触，如果她曾经有任何此类表示的话。几乎可以肯定，他们从来都不是情人。

里芬斯塔尔战后不断宣称，她"对政治不感兴趣"。但是，她受到了法国与美国当局双方的审讯，断断续续被囚禁到

了1948年。最后,当局决定不起诉她;事实上,纳粹时期的电影导演都没有作为战犯被起诉。然而,很显然,1932年以降,里芬斯塔尔获得了不为其他电影导演所分享的特权——接近希特勒,以及能够就关乎她的任何问题直接向元首求援,事实上她的确这么做了。这就让里芬斯塔尔的天赋以一种独一无二的方式显影在了第三帝国。

掌权后不久,希特勒任命约瑟夫·戈培尔为第三帝国电影协会(Reichsfilmkammer)主席。1934年,里芬斯塔尔成为这个协会的成员。唯有协会不同部门的成员(制片、导演、编剧、摄影师,等等)被允许在德国电影业工作。一切脚本与剧本必须通过审批;没有协会的批准,拍摄电影便没有可能。犹太人全部被扫地出门,因为他们被认为是敌视政权的。虽然第三帝国时期的大多数影片并非公然关涉政治,但对电影的审查与控制是纳粹宣传努力的基石。[1]戈培尔与希特勒都是热心的电影支持者,从一开始就强调电影在影响与形成大众观念方面的作用。"我们深信,"戈培尔写道,"电影构成了影响大众的最现代、最科学的手段之一。因此,任何政府都不可

[1] 在莱夫·弗哈马(Leif Furhammar)与福尔克·伊萨克森(Folke Isaksson)的《政治与电影》(Politics and Film)(伦敦:制片厂展望出版社[Studio Vista])中,作者们估计,1933年至1945年制作于德国的1097部故事片中,仅有96部真正受到了宣传部的唆使。战后,盟军管理委员会(Allied Control Commission)将这一时期制作的141部故事片列入了政治可疑的清单。

以忽视它们。"到1934年时，14000人受雇于与控制电影业有关的庞大政府与纳粹党机构。1935年，第三帝国在戏剧与电影制作中的投资超过了四千万马克。如此全面地剥夺与控制艺术自由，但又如此有效地把电影用作宣传工具的政权，历史上并不多见。

希特勒在掌权后的那个夏天，召见了里芬斯塔尔。他吩咐她拍摄一部纽伦堡纳粹党年会的纪录片。根据里芬斯塔尔的说法，她仅有几天的准备时间。她借助可以调集的任何技术人员与设备，开始了拍摄。在摄制期间，她经受了宣传部的官僚主义干扰，对此她啧有烦言。很显然，戈培尔愤恨于被绕开，决心让里芬斯塔尔不好过。他似乎已然成功。里芬斯塔尔后来说到，影片杀青后，由于过度紧张，她身体垮了，在医院里待了两个月。[1] 这一事件点燃了戈培尔与里芬斯塔尔之间的主要矛盾，以这样或那样的方式影响她在纳粹时期的所有工作。这个主要矛盾可以解释，为什么《奥林匹亚》之后，里芬斯塔尔没有为第三帝国拍摄其他宣传片。这一次，一如后来的很多次遭遇，戈培尔似乎已然落败：他希望用来拍摄这部影片的人已被略过，而里芬斯塔尔已绕开他获得任命。

这部关于1933年纳粹党大会的电影片长一小时，名为《信

[1] 罗伯特·加德纳（Robert Gardner）访谈，载《电影评论》（*Film Comment*），1965年冬季号。

仰的胜利》(Sieg des Glaubens)。它直接由纳粹分子出资，据纳粹党的估计，至少有两千万德国人观看过。显然，它在当时获得了高度评价，但多年来被认为遗失了，直到最近在慕尼黑发现了一个拷贝。这部影片比里芬斯塔尔对它的描述远为复杂与丰富。影片消失的主要原因在于除希特勒外，还大力突出了冲锋队（Sturmabteilung，SA）领袖恩斯特·罗姆（Ernst Röhm）。冲锋队的准军事性"褐衫党徒"（Brownshirts）在纳粹党人的崛起掌权中起到了核心作用，罗姆与希特勒关系密切。但这是罗姆最后的荣耀时刻。不久希特勒便了然于胸，罗姆及冲锋队的二百五十万成员所代表的，对他本人而言是一个竞争性的权力阵营，对纳粹党而言是一种威胁。在1934年6月的"血腥清洗"（Blood Purge）中，希特勒让人谋杀了罗姆及其主要副手。因此，他们在纳粹党历史上的作用将被勾销。里芬斯塔尔的戏剧性电影成为一种尴尬的存在。它被撤下来，不再被提及。[1]对里芬斯塔尔而言，《信仰的胜利》是她

[1] 在《莱妮·里芬斯塔尔、冲锋队与1933—1934年纽伦堡纳粹党大会电影：＜信仰的胜利＞与＜意志的胜利＞》（Leni Riefenstahl, the SA, and the Nazi Party Rally Films, Nuremberg 1933–34: 'Sieg des Glaubens' and 'Triumph des Willens'，载《电影、广播及电视的历史期刊》[The Historical Journal of Film, Radio and Television]，第八卷第1期，1988年）中，马丁·洛伊珀丁格尔（Martin Loiperdinger）与大卫·卡伯特（David Culbert）全面描述了《信仰的胜利》与这部影片的摄制。从这一叙述中可以看到，《信仰的胜利》是远比里芬斯塔尔后来的回忆更加丰富的一部影片，包含了几个密切预示着《意志的胜利》的段落。

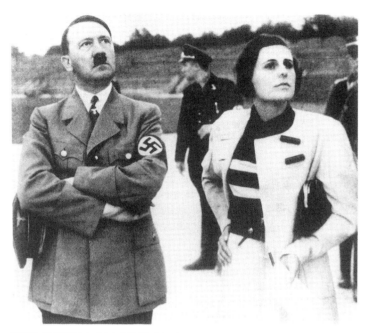

希特勒与里芬斯塔尔在《意志的胜利》拍摄现场

尚未遭遇的最大挑战——1934年纽伦堡纳粹党大会——的一次排演。

希特勒显然对《信仰的胜利》感到满意,邀请里芬斯塔尔执导一部关于1934年大会的更宏大、更野心勃勃的影片。这次大会对政权意义非凡。在六月的血腥暴力事件、罗姆及其亲密支持者的被谋杀之后,至关重要的是要掩盖可能留在纳粹党内的任何疤痕创伤。另外,8月,兴登堡(Hindenburg)去世,希特勒宣布自己为总统及武装部队司令。作为元首阿道夫·希特

勒背后的纳粹党,当年晚些时候的大会将是对它的统一性的极致表达。为制造想要的效果,不遗余力。纽伦堡外面的会场被扩建。阿尔贝特·施佩尔(Albert Speer)被招来担任活动的场面调度,并制造一些特效。75万来访者将亲临体验。在这一背景下,大会的影片将把领袖背后的团结信息同时传递至德国及国外数百万人,事关重大。

最初,里芬斯塔尔拒绝了拍摄这部影片的提议,并推荐由瓦尔特·鲁特曼来顶替。但这部影片太过重要,而希特勒对里芬斯塔尔的电影制作天赋深信不疑。他说服(或者命令)了她拍摄这部影片,为她提供了她所需要的任何资源。里芬斯塔尔最终接受了。让人惊奇的是,一位非纳粹党成员,而且是一位女士,会被允许把纳粹党自身至高的仪式拍成电影。从希特勒那里,里芬斯塔尔获得了独立,不再受戈培尔的宣传部及其大队官员的制约;毋庸置疑,所有这一切造成了她与戈培尔之间的持续紧张。当然,最终,她的一切"独立"仅仅是希特勒对她的尊重及她与元首的专线的结果。这并非我们今天所理解的任何意义上的独立。一次失误,一次对最高领袖的冒犯,里芬斯塔尔也会一如成千上万胆敢公开反对纳粹领导的其他人,被关进集中营。

里芬斯塔尔带着一支由135位技术人员、司机、官员及警卫组成的队伍着手工作,为首的是使用30台摄影机的16位优秀的摄影师。为了摄影机的运动,既搭建了桥梁与塔状结构,也铺

设了轨道。一根硕大的旗杆配有一台电动升降机，这样游行者在下面散开时，可以把摄影师升到顶部。一辆消防车被征用，摄影机架在90英尺高的云梯顶部，随车拍摄城市的房顶。一道斜坡挖进了主会场，摄影机可以跟拍游行队伍。一架小飞机及一艘飞艇交由里芬斯塔尔支配。时年32岁的里芬斯塔尔以一系列狂热旋风式的行动，组织起了她的摄影师及录音师团队，并且就自己的要求给予了他们精确的指示。[1]

完成后的《意志的胜利》(Triumph des Willens) 被称为"电影宣传历史上最伟大的成就之一，或许是所有成就中最杰出的"[2]。它毫无疑问是法西斯主义与极权主义精神在影片上的非凡再现。成千上万的游行人员、一列又一列的纳粹党成员与官员被刻意安排在纳粹党的象征与仪式周围。万物都是献给领袖崇拜的。群众置身于那里，仅仅是为了制造一个党首可以演讲于其间的巨型人海剧场。万事渐渐累积至日落时分，恰好烘托出元首讲话的高潮。探照灯光柱把天空照亮，在壮观的背景幕布前，希特勒夸夸其谈、大声咆哮。音乐、仪式、旗帜、群众，全都基于各自与元首意志的关系进行了规定。一切都基于严格服从希特勒的命令进行了控制。政党统一了，民族一心

[1]　里芬斯塔尔后来在《纳粹党大会电影的幕后》(*Hinter den Kulissen des Reichsparteitagfilms*，慕尼黑，1935年) 中，描述了这部影片的制作的某些面向。

[2]　弗哈马与伊萨克森，《政治与电影》。

了,领袖至高无上。虽然这次活动的场面调度本身就是个奇观,但里芬斯塔尔所做的不仅是为后人记录这次大会,而是运用了她作为一名电影导演的所有技巧,来吹捧纳粹党与崇拜元首。毋庸置疑,尽管这部作品是一次电影的胜利,但同时它也是有史以来最具法西斯主义色彩的电影之一。

《意志的胜利》已然多次被人分析。[1] 然而,与《奥林匹亚》有着几个相关之处。《意志的胜利》的开场是作为序幕发挥作用的,设定大会的场景,在一定程度上预示了《奥林匹亚》的序幕。一架飞机穿过旋动的云彩飞了出来。人们看到,希特勒正透过机窗俯瞰纽伦堡市。飞机着陆。上帝来此检阅在他面前列队游行的军队。纽伦堡市从迷雾中显影。这座城市之所以被纳粹党人选中,是因为它如此完美地代表了德意志精神,在这里我们可以看到正在觉醒的德国——从中世纪,从文艺复兴,从一直延续到此刻的若干世纪。当希特勒经过时,人们纷纷出来观看。从一开始,希特勒就被表征为上帝一般;里芬斯塔尔在影片中制造了元首已然带来一个新纪元的意识。

[1] 比如《政治与电影》,第104—111页;埃里克·巴尔诺(Erik Barnouw),《纪录片——非虚构电影的历史》(Documentary—A History of the Non-Fiction Film,牛津:牛津大学出版社[Oxford University Press],1974年),第101—105页;大卫·斯图尔特·赫尔(David Stewart Hull),《第三帝国的电影》(Film in the Third Reich,纽约:西蒙与舒斯特出版社[Simon and Schuster],1973年),第73—76页。

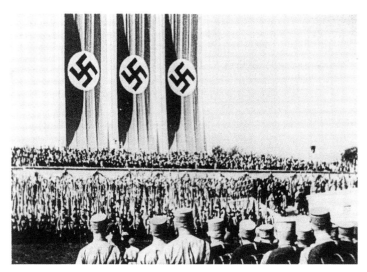

《意志的胜利》

在声轨上,瓦格纳(Wagner)的《名歌手》(*Meistersingers*,全名为《纽伦堡的名歌手》——译者)缓缓混入纳粹进行曲《德国至上》(Horst Wessel Lied,又译《霍斯特·威塞尔之歌》——译者)的一个赫伯特·温特(Herbert Windt)版本。或许温特是当时最好的德国电影音乐作曲家。涉足电影之前,他一直是一位严肃的古典作曲家;1932年,他的歌剧《安德洛玛刻》(*Andromache*)由柏林国家歌剧院(Berlin State Opera)进行首演。在《意志的胜利》中,他的瓦格纳式音乐与传统的纳粹进行曲的"嗡姆吧"声相穿插。这在没有评论的声轨上制造了一种几乎不比画面本身逊色的效果。温特成为

里芬斯塔尔的一位亲密副手，自然也是《奥林匹亚》作曲的不二之选。

里芬斯塔尔从拍摄《意志的胜利》的经验中学到了很多东西。她成功地集合并监督了一小群才华横溢、有创造力的专业人员。她坚持了对一个事件的控制，成功制造了她希望摄影机在该事件中捕捉到的效果。她的工作独立于宣传部及戈培尔的官员，她投入影片的资金完全来自她与乌发这一巨型制片发行公司所商定的一份发行协议。她得以在自己的时间、以自己的方式剪辑影片。与《奥林匹亚》一样，里芬斯塔尔要求以一个规模宏大的奇观开场，以期能够形塑她的电影视野，但她绝非这次活动的纯粹记录者。她的电影进入了纳粹党大会的精神内核，制造出一种无与伦比的宣传工具。[1]

1935年，《意志的胜利》发行时旋即获得了成功。纳粹党人判定它是他们迄今最为有效的宣传成就。在国外也反响颇佳。影片在当年的威尼斯电影节上赢得了最有分量的奖项，而且更让人吃惊的是，它在巴黎国际博览会上被授予了一张特别的荣誉证书。希特勒非常高兴，甚至戈培尔也只好承认，影片获得了巨大的胜利。毫无疑问，在1935年的夏天，德国最著名

[1] 像《奥林匹亚》一样，《意志的胜利》已被反复剪辑与重新使用，为无数电影人阐释纳粹时代的汇编作品提供素材。《意志的胜利》已然拥有了作为里芬斯塔尔所拍摄影片的一部历史，此外，还有另一部历史，即作为同法西斯主义与第三帝国相关的各色影片的资料源。

的电影导演是莱妮·里芬斯塔尔。她年轻迷人，是成为电影明星的舞蹈家，现在变成了电影导演。她是元首本人的知心女友。看似她可以成就她希望成就的一切。

第三章
摄制与融资

要分析《奥林匹亚》，关键是理解这部影片如何及为什么被拍摄，摄制如何适应纳粹党人对奥运会的总体利用。可以预见的是，关于《奥林匹亚》如何被摄制，有若干不同版本。多年以来，里芬斯塔尔的表述不尽相同。她在战后告诉美国陆军情报部，希特勒亲自委托她拍摄这部电影。[1] 然而，最近，她宣称她拍摄这部影片是应奥运会组委会秘书长卡尔·迪姆（Carl Diem）博士代表国际奥委会的邀请。里芬斯塔尔在她的回忆录中宣称，迪姆是在1935年夏天联系她的。迪姆因《意志的胜利》而称赞她是一位伟大的艺术家，并请她拍摄一部体现奥运会精神的影片。[2]

[1] 1972年底，她在接受《纽约时报》(*New York Times*) 采访时如是说。

[2] 这一叙述很大程度上是基于里芬斯塔尔回忆录《里芬斯塔尔回忆录》(*Memoiren*，慕尼黑：阿尔布雷希特·克劳斯出版社[Albrecht Knaus]，1987年)，英文版尚未出版。大卫·辛顿（David Hinton）在《莱妮·里芬斯塔尔的电影》(*The Films of Leni Riefenstahl*, 美图辰[Metuchen]与伦敦：稻草人出版社[Scarecrow Press]，1978年)中的叙述也包含源自早年采访里芬斯塔尔的一些信息。

里芬斯塔尔宣称，她最初拒绝了请求，发誓绝不再拍纪录片。她还说担心再次与戈培尔打交道。然而，一段时间以后，迪姆说服了她。他说，在奥运场馆里，国际奥委会与组委会一言九鼎，并且联系里芬斯塔尔的是他们，而不是宣传部（Ministry for Propaganda and Enlightenment）。里芬斯塔尔被说服，开始考虑把数十个不同的奥运项目整合进一部影片的挑战。慢慢地，序幕的形式开始在她脑海里成型。根据里芬斯塔尔的叙述，她亲自去了曾经发行《意志的胜利》的乌发公司，申请拍摄一部扩展版奥运会电影所需要的独立经费。他们心存疑虑。长片长度的奥运会电影尚未有成功先例。另外，里芬斯塔尔想要一年的剪辑时间。他们问道，所有对奥运会感兴趣的人到时不都肯定兴味索然了吗？他们建议在奥运会中穿插一个爱情故事。里芬斯塔尔对他们不再抱希望，转而联系他们的竞争对手托比斯公司（Tobis）或者托比斯影片公司（Tobis film）。该公司头领弗里德里希·迈因茨（Friedrich Mainz）认同她对影片的理解。他赞成影片分成两大部分，并在奥运会结束很久之后完成。他们就150万马克的预算达成共识，里芬斯塔尔承认它是一份"让人感动的委托，在德国闻所未闻"[1]。

[1] 从技术上讲，马克当时是一种不可自由兑换的货币，因此，不可能以美元或者英镑计算出一个准确的换算值。作为参考，1美元约合2.5马克，所以，该预算属六十万美元的类别——对一部纪录片而言，一个不同寻常的，或许是史无前例的金额。

根据里芬斯塔尔的说法，戈培尔很快便听闻了这一授权，把她召到了宣传部。他认为她的想法是一个"玩笑"，说"赛事结束后数日能够上映，拍成电影才有意义"。然而，同样是根据里芬斯塔尔自己的叙述，她不为所动。她坚持说她想拍的不是新闻片，而是对奥运会的一种艺术阐释。最终，第二次会面后，她得到了戈培尔的默许。里芬斯塔尔说，经过数月的讨价还价，她被要求组建她自己的独立制片公司来拍摄这部影片；1935年12月，她组建了"奥运电影股份有限公司"（Olympiade-Film GmbH），她与哥哥海因茨（Heinz）是公司的两位导演。里芬斯塔尔说，为"避免高额税收"，她被建议免费将她在奥运电影股份有限公司的股份转移至宣传部，"仅仅是（作为）避税的一个手续"，在一定程度上处于电影信贷银行（Film Credit Bank）——宣传部所管理的一家服务于长片拍摄的银行——的控制之下，里芬斯塔尔说她觉得自己正慢慢受制于戈培尔的宣传部，他们正"设法对我实施越来越多的控制"。

里芬斯塔尔追述道，1935年圣诞节刚过，她在希特勒的贝希特斯加登山间别墅会见了他。她说他对她的计划一无所知，但很高兴得知她打算拍一部有关奥运会的电影。希特勒告诉她要对自己有更多的信心，她是德国有能力拍摄奥运会电影的唯一人选。显然，希特勒让里芬斯塔尔安心，她不会遭遇戈培尔的麻烦，因为国际奥委会正在组织奥运会，而德国只不过是

东道主。他后来向她说出了心里话，他已然对奥运会兴趣全失，因为他担心美国黑人会夺走大多数奖牌，他并不希望见到这一局面。他最后安慰她说，她将"毋庸置疑拍摄出一部漂亮的影片"。

有关里芬斯塔尔接受奥运会电影摄制委任的会谈的叙述是饶有兴味的，但它并不吻合在德国发现的已有证据，这一证据现收藏在科布伦茨（Koblenz）的联邦资料馆（Bundesarchive）。为了理解这一材料的意义，我们必须把这个故事逆推一个阶段。

在1931年的国际奥委会巴塞罗那大会上，柏林获得了1936年奥运会的主办权。唯一竞争对手便是巴塞罗那，它刚刚主办了一届世界博览会，修建了一座新体育场，结果以16比43败北，下一次主办奥运会的机会不得不再等60年。当时德国仍是一个民主国家，奥运会组委会由德国国际奥委会成员特奥多尔·莱瓦尔德博士（Dr. Theodor Lewald）担任主席。组委会秘书是卡尔·迪姆博士，他是德国的著名学者、运动员及体育教育的先驱。迪姆曾是数个德国奥运团队的领队，是因战争而取消的1916年柏林奥运会计划的负责人。迪姆与莱瓦尔德二人都对电影感兴趣，曾经参与过体育电影的制作。根据奥林匹克协定书，组委会应是一个政治上独立的机构，它为之负责的不是主办国政府，而是总部位于瑞士的国际奥委会。

1933年，希特勒掌权，新的体育部（Reichsministry for

Sport）——为首的是希特勒的密友汉斯·冯·恰默·翁德·奥斯腾（Hans von Tschammer und Osten）——与成立于前纳粹时期的组委会之间不可避免地发生了一场冲突。新政府组建了一个满是纳粹同情者的奥林匹克委员会。1933年10月，希特勒检查了奥运会的准备情况，做出了让奥运会扩容的重要决定，这是柏林奥运会准备过程中的转折点。希特勒授权实施的计划，将体育场建筑扩大至能容纳10万观众，建造一座容纳18000人的新游泳馆，并在柏林北部建设一个叫运动广场（Sports Forum）的巨型新运动中心。希特勒本人对主体育场的建筑设计并不满意，要求阿尔贝特·施佩尔提出一些建议。施佩尔连夜拿出了一套图案，说明已建成为新古典风格的钢架何以能够覆上类似大理石的钙华石。该结构将被巨型檐口加以强调。这似乎远不止于亦步亦趋地展示纳粹党人想通过建筑描绘的形象。希特勒表示了同意。纳粹党人后来宣称，奥林匹克体育场是国家社会主义政权的第一座伟大建筑。

经决定，第三帝国将给这一野心勃勃的建筑计划投资。由于钱袋为亲纳粹党的奥林匹克委员会所控制，奥运会组委会的权力被急剧削弱。接踵而至的是这两个团体之间的一段紧张时期，它们二者都宣称在组织奥运会。但是，到1934年底，纳粹党人获得了有关奥运会管理的一切决策的实际控制权，虽然对国际奥委会与外界而言，莱瓦尔德与迪姆依旧是奥运会的代表。

显而易见，第三帝国的最高层（或许是希特勒本人）决定，奥运会将被当成在全世界面前宣传纳粹德国成就的一次机会。希特勒拍板，在通过成千上万的记者、百万计的来访者向全世界展示德意志国家景观的过程中，资金不是问题。这届奥运会将办成有史以来最好的一届，在规模与奇观方面大大超过洛杉矶奥运会。所有体育与军事设施都被投入使用。比如，奥运村被建成了160幢独立建筑，每幢容纳大约25名运动员。共有38个餐厅，一条新的400米训练跑道，以及坐落在天然林地中间的一个人工湖。此后又过了数届奥运会，给参赛选手及观众使用的设施才达到与柏林所提供的相比肩的水平。

虽然纳粹党人希望宣传政权的秩序与效能，但无法掩盖统治的残酷事实。国家社会主义党之外的一切政党都被取缔，自由的工会遭到彻底破坏，报刊及其他媒体由宣传部接管。从一开始，纳粹党人就着手落实他们一直以来对犹太人的威胁。将犹太人与非犹太人隔离的法律很快就得到执行。犹太人的商店与企业被标了出来，受到袭击。纳粹迫害犹太人的第一阶段在1935年9月的纽伦堡法令（Nuremberg Laws）中达到了高潮，因为它剥夺了犹太人的德国公民权及一切民权。犹太人与非犹太人之间的婚姻被禁止。面对这样一种国家反犹主义，出现了很多反对在柏林举办奥运会的抗议活动。在美国，出现了要求取消德国主办奥运会资格的协同运动。强大的美国竞技联盟（American Athletic Union）要求进行抵制。1934年，艾弗里·布

伦戴奇（Avery Brundage，后来曾在1952至1972年间担任国际奥委会主席）代表美国奥委会造访柏林，履行实地考察的任务。他那影响颇大的报告建议参加奥运会。在美国爆发的公开争论中，布伦戴奇及其支持者最终占了上风，美国奥委会同意参加柏林奥运会。

对奥运会的这一态度警告了纳粹党人，他们决定在针对犹太人的政策上改变立场。反犹主义条幅被撤了下来。城市得到了清理。一些犹太人甚至被允许参加德国队的比赛：海伦·梅耶尔（Helen Mayer），一位犹太击剑运动员，上场赢得了一枚银牌。他们还决定对美国黑人参赛不发表任何异议，即使这有违纳粹的种族优越论教条的本质。显而易见，作为一种宣传工具，这次奥运会对纳粹党人具有重大意义。一部官方奥运会电影的想法是与这一总体观念一致的。无论谁拍这部电影，他/她都必须接受它将扮演的宣传角色。无论里芬斯塔尔对这部影片持有什么艺术抱负，它背后都必须有一个清晰的政治目的。

在这一背景下，迪姆不可能在未获得奥委会及纳粹领袖支持的情况下去联系里芬斯塔尔拍摄一部奥运会电影。极有可能的是，希特勒首先知晓甚或暗示了方法。或者迪姆被委托去联系里芬斯塔尔，当她拒绝拍摄这部电影的提议时，希特勒亲自邀请了她。无论里芬斯塔尔有什么感受，她都不可能拒绝这个要求。1935年8月，希特勒任命里芬斯塔尔为这部

影片的导演。[1]

尽管有里芬斯塔尔后来那些断言，证据却表明她最初曾密切、热情地与戈培尔合作。戈培尔的日记透露了1935年秋所进行的协商的一些情况。8月17日，戈培尔写道："里芬斯塔尔小姐汇报了奥运会电影的准备情况。她真是个机灵的家伙！"8月21日，项目资金得到了希特勒本人的批准。戈培尔写道："周一：去见元首。会议……150万（马克）拨给了奥运会电影。"10月5日，他记录道："与莱妮·里芬斯塔尔详细讨论了她的奥运会电影。（她是）一个知道她想要之物的女人。"[2] 10月13日，与里芬斯塔尔的一份合同被制定了出来。戈培尔写道，他对此非常满意。宣传部长（Reichsminister for People's Enlightenment and Propaganda）同里芬斯塔尔之间的这份合同相当简单。[3] 它确定了里芬斯塔尔将"负责这部影片的全部管理与摄制"。它确认了150万马克的预算，并将现金流列入。它表

[1] 见库铂·C. 格雷厄姆（Cooper C. Graham），《莱妮·里芬斯塔尔与奥运会》（*Leni Riefenstahl and Olympia*，美图辰与伦敦：稻草人出版社，1986年）。格雷厄姆基于在德国资料馆的广泛研究，撰写了一部有关《奥林匹亚》摄制的极佳叙述。虽然里芬斯塔尔在格雷厄姆为写作此书进行研究时见过他，但她很快便与他争吵了起来，并威胁说倘若他不悬崖勒马，就会面临多起法律诉讼。
[2] 《戈培尔日记》（*Goebbels Tagebuch*），德意志联邦档案馆，转引自格雷厄姆，第19页。
[3] 德意志联邦档案馆里的复印件仅仅是一份草稿（Entwurf），尚未由里芬斯塔尔签字，但似乎它正是戈培尔想要的合同的格式。

明里芬斯塔尔本人将获得25万马克的个人报酬。她唯一的其他职责是记录并提交经费支出的具体账目（显然，她是反对此事的）。她对"这部奥运会电影的艺术创作与组织实施"的全责得到重申。合同最后确认，奥运会期间，德国的新闻制片公司将服从于里芬斯塔尔。

对于这样一个重大工程，该合同是特别简短与模糊的。里芬斯塔尔被授予了非比寻常的独立性。像知识产权等问题并未被提及。影片最后是宣传部、政府还是里芬斯塔尔的财产？谁将从影片的利用中受益？这些问题将在很久以后引发一些争议。另外，理论上握有奥运会以及对赛事的深度开发的一切权利的国际奥委会并非合同的一方，甚至没有被提及。这份合同而不是其他任何东西表明，纳粹政府已然有效地控制了奥运会，里芬斯塔尔的委任状直接源自第三帝国，而不是通过国际奥委会之类的中介机构。

为了摄制这部影片，里芬斯塔尔在1935年11月组建了她的独立制片公司——奥运电影股份有限公司，并与新闻制片公司签订了一份更深入的合同。戈培尔知道，影片的资金至关重要。尽管里芬斯塔尔享有独立性，但倘若他控制了资金，一份不甚精确的合同便会对他有利。里芬斯塔尔宣称，影片的资金悉数来自与托比斯公司的发行协议。但是，德国联邦资料馆里的资料仅仅显示，虽然里芬斯塔尔与托比斯公司签订了一个发行协议，但影片的实际资金完全来自宣传部。无可置疑的是，

一如德国当时拍摄的任何其他影片,《奥林匹亚》只是为宣传部所控制的一部电影作品。

但是,里芬斯塔尔坚持并赢得了一定程度的独立性,这对影片的摄制至关重要。她提出了她愿意以之为基础进行工作的条件,她还有她频频使用的与希特勒的"热线"。她的回忆录讲到了在影片前期时与希特勒的四次单独会面,每一次都得到了她想要的东西,这也以其奇妙的方式增添了她的独立性。只要她明了这部电影在宣传奥运会与第三帝国中所扮演的角色,那么她就可以独立于宣传部而运作。对一位现代电影导演而言,这似乎并不像具有真正的独立性,但对纳粹德国的电影人而言,却是相当可观的。

第四章
组建团队

1935年深秋,里芬斯塔尔开始了她的《奥林匹亚》筹备工作。瓦尔特·特劳特(Walter Traut)被任命为制片经理(Production Manager)。特劳特是拍摄高山片的范克博士的团队成员之一,是里芬斯塔尔的一位密友,已操作过《蓝光》与《意志的胜利》这两部片子。在组织人员、设备、胶片与洗印、行程与给养的庞大后勤计划中,特劳特将发挥核心作用。为特劳特服务的是三位制片助理:康斯坦丁·伯尼施(Konstantin Boenisch),负责所有轨道、移动摄影车、升降机、云梯等;阿瑟·基克布施(Arthur Kiekebusch),负责所有摄影机与镜头;鲁道夫·菲希特纳(Rudolf Fichtner),负责柏林之外的拍摄。运作是如此复杂,以致有些制片助理在奥运会期间又聘了10位助理为他们服务。瓦尔特·格罗斯科普夫(Walter Grosskopf),影片的资金或业务经理,在高级管理层面也是很重要的。特劳特与格罗斯科普夫也都是里芬斯塔尔的奥

运电影股份有限公司的官员。[1]

制片办公室又名森林别墅（Haus Ruhwald），位处西柏林的施潘道山（Spandauer Berg）上的一座城堡里。从这里到一切主要现场都只需几分钟的行程。奥运会之前及期间，全体剧组人员都将住在这里。120张床被搬了进来，自助餐厅因其高品质的早餐知名——毋庸置疑，里芬斯塔尔深知，要想赢得摄制组人员的心，先得抓住他们的胃。办公室有四个硕大的剪辑室，全都配备有最先进的剪辑台、试映间、暗室和微型洗印室、休息室、会议室，以及为制作团队准备的多个办公室。里芬斯塔尔说他们"得到了奢华的任命"。胶片库是在约翰内斯·霍伊斯勒（Johannes Häussler）的监督下修建的，他担任确保始终有足够的胶片库存供应的任务。据估计，拍出来的胶片大约会有40万米，在冲洗与加工之后，再供审看并记入日志。这大致相当于3000盘负片与正片，它们全都必须在正确的时间处于正确的位置。

1936年春，里芬斯塔尔开始组建她的技术团队。[2] 她发现多数顶级德国长片摄影师都没有时间，而很多新闻片摄影师则发起了非官方的抵制，拒绝为一个女流之辈服务。因此，她组建了自己的团队，核心是德国南部的年轻运动员，其中很多人

[1] 里芬斯塔尔在她的回忆录中讲述了该片的筹备情况。
[2] 在《莱妮·里芬斯塔尔与奥运会》中，格雷厄姆提供了有关影片规划的一种详细叙述。

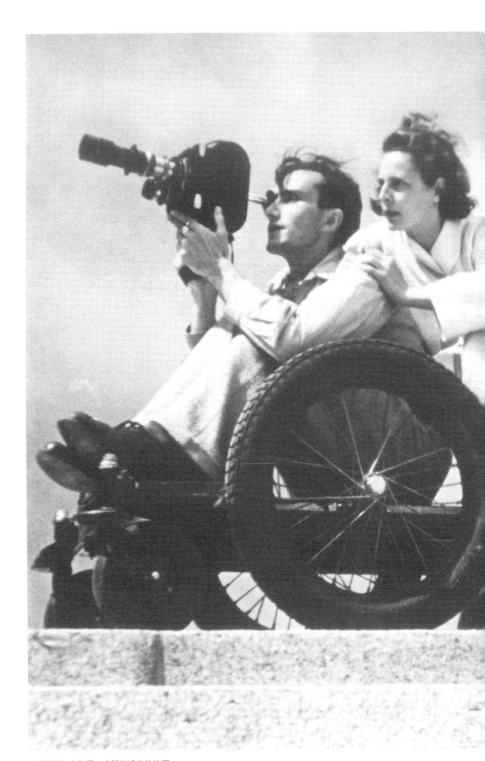

里芬斯塔尔在指导一个跟拍镜头的拍摄

曾在范克的团队里工作过。在这个核心团队中，四位摄影师将为《奥林匹亚》作出重要贡献。

汉斯·埃特尔（Hans Ertl）曾是范克雇来制造雪崩之类特殊高山效果的登山家。他渐渐迷上了电影，自学了摄影原理。1934年，他把一个德国人对喜马拉雅山的远征拍成了电影。里芬斯塔尔看到了埃特尔拍摄的这部电影，旋即邀请他加盟。在《奥林匹亚》的准备阶段，他参与了多部奥运会筹备影片的拍摄。里芬斯塔尔称埃特尔是一个"工作狂"，极具野心，因想亲自拍摄一切而不讨人喜欢。他的成就之一是把摄影机置入一个盒子，可以在水上水下拍摄。这一技术的使用让跳水项目产生了非常出色的效果。有趣的是，准备对巴塞罗那奥运会进行电视报道的团队制作了一台可以在吃水线上下拍摄的摄影机，宣称它是一项"奥运第一"——但汉斯·埃特尔在五十多年以前就做到了。除游泳与跳水项目，埃尔特还从主体育场里专门搭建的塔形结构上，对田径项目进行了出色的横摇摄影。

瓦尔特·弗伦茨（Walter Frentz）是另一位自学成才的摄影师，他在被业界发现并到乌发公司工作之前，自己摄制了皮划艇比赛的16毫米影片。1931年以降，弗伦茨拍摄了很多乌发公司的影片，但优异者总是那些涉及水上运动的影片。1933年，他为里芬斯塔尔效力于《信仰的胜利》；第二年，因为《意志的胜利》，他再次与她合作。在这里，他通过拍摄希特勒乘车穿过纽伦堡时的特写镜头，获得了他自己的胜利。一家德国电

影杂志指出，这一片段"是非常令人激动的，好像弗伦茨捕捉到的是生命的流动而不是赛璐珞，并用摄影机推动了它"[1]（弗伦茨后来成为了希特勒的私人摄影师）。他拍摄了一些奥运村中迷雾朦胧的浪漫场景，还拍摄了基尔（Kiel）的帆船比赛，以及柏林的马拉松比赛。

古斯塔夫·古齐·兰奇纳（Gustav'Guzzi'Lantschner）是另一位来自范克团体的成员。作为滑雪行家，他已出演过多部影片，其中包括1930年与里芬斯塔尔在《勃朗峰风暴》中的合作。他后来宣称与里芬斯塔尔有过短暂恋情。1929年，兰奇纳加入了纳粹党，成为纳粹党事业在德国南部的一位积极宣传者。1935年，因为《意志的胜利》及另一部关于德国军队的纳粹短片，他与里芬斯塔尔合作。1936年，在举办于德国阿尔卑斯的加尔米施—帕滕基兴（Garmisch-Partenkirchen）冬季奥运会上，他赢得了一枚高山滑雪银牌。兰奇纳将为《奥林匹亚》拍摄跳水、体操及马术等项目。

海因茨·冯·贾沃斯基（Heinz von Jaworsky）是另一位曾在1930年代初的高山片中与范克及里芬斯塔尔合作过的成员。通过不断努力，他最终成为汉斯·施内贝格尔的助理摄影师，后来又成为恩斯特·乌德特（Ernst Udet）的助理摄影师。他拒绝参与《意志的胜利》，说它政治色彩太浓，虽然他后来继续拍

[1] 转引自格雷厄姆，第31—32页。

摄了几部战时宣传纪录片与长片。拍摄《奥林匹亚》时,他专门负责基纳摩(Kinamo)摄影机的使用,这种摄影机仅装5米胶片,非常小巧,使用起来不显眼。诸多的人群切换镜头都是用这种方法拍摄的,贾沃斯基所拍的片段为该片增添了一种独特的元素。

在《奥林匹亚》的策划与拍摄期间,这四位相对缺乏经验的摄影师与里芬斯塔尔走得最近。她更喜欢与他们合作,因为她感觉到他们更愿意尝试新想法。里芬斯塔尔反复指出,更有经验的长片摄影师太因循守旧,不适合她。但是,另外几位摄影师也将在该片的摄制中发挥重要作用。与贾沃斯基的微型基纳摩摄影机相对的,是汉斯·沙伊布(Hans Scheib)所使用的巨型伸缩式镜头。为了拍摄柏林奥运会,沙伊布获得了一个600毫米的硕大镜头,是当时可资利用的最长的摄远镜头。里芬斯塔尔希望用这台摄影机来捕捉运动员脸上的表情。这台摄影机可以被安放在远离比赛的地方,不造成干扰但又捕捉到痛苦与焦虑、胜利与兴高采烈等表情,从而赋予影片一种特别人性的维度。这个镜头也被用于捕捉人群中的场景、张望的面孔及欢乐与失望的时刻。然而,存在着一个问题。这个600毫米镜头非常慢,在光圈全开、光线强烈时,胶片通常都仅能保证一次曝光。令人遗憾的是,奥运会的前几天多云阴暗,频频下雨。在这些光照条件下,沙伊布一次曝光也没能获得,他与里芬斯塔尔所希望的几个重大时刻都被错过了。第一周的后半段,天气

主体育场内的汉斯·沙伊布,他正在操纵1936年时最长的摄远镜头

转好，这个镜头发挥了它的作用，捕捉到了田径比赛中的一些令人难忘的时刻。

库尔特·诺伊贝特（Kurt Neubert）是欧洲最负盛名的慢镜头专家之一。他也曾为范克的高山片拍摄过若干段落，并与里芬斯塔尔认识数年。她急切地要在影片中使用他的技巧，所以提前一年预约了他。诺伊贝特使用了以每秒96画格（4倍于实时摄影）的速度让胶片通过快门的巨型德布里（DeBrie）摄影机。诺伊贝特及同事埃伯哈德·冯·德·海登（Eberhard von der Heyden）所拍摄的那些片段令人倾倒。

从5月开始，里芬斯塔尔及其团队开始制定详细计划。里芬斯塔尔致力于她所谓的"脚本"，即提出了核心理念的一套笔记、草图及观察。她的摄影师们在调试用于捕捉动作的各种设备。显然，从主体育场的内场可以拍到很多好镜头，但在这里活动而不影响运动员是很难的。与不同官员进行数月的磋商之后，里芬斯塔尔最终获准在内场搭建两个钢塔。这一切让摄影师得以拍摄到上佳的全景横摇镜头，并用借助摄远镜头捕捉到一些里芬斯塔尔所想要的大特写。但是，无论摄影机被安放在什么地方，似乎都会阻挡某些人的视线，招致新的反对。最后，他们还获准在跳高与跳远场地的周围，以及100米跑道的终点挖地洞。从这些地方，摄影师们就可以在不影响任何人的情况下，拍摄到选手上佳的仰拍影像。国际奥委会及国际业余田径联合会（International Amateur Athletics Federation）的官员都对

这些地洞表示担心,其中的一些最后不得不被填平。100米跑道终点的地洞被证明太近了,不安全;在成片里,可以看到杰西·欧文斯(Jesse Owens)在一次预赛中差点掉了进去。官员们恼羞成怒,让摄制组填平了田径场上的所有地洞。唯有跳高与跳远场地的地洞保留了下来。

汉斯·埃特尔开发了一个拍摄100米短跑的系统。一台无人操作的摄影机以相同于短跑运动员的速度,沿着跑道边沿的钢轨弹射出去并略微领先这些运动员,回视跑在前面的选手。在奥运会之前的春天,该系统在德国全国田径锦标赛(German National Athletics Championships)上进行了试用,效果良好。奥运会开幕前三天,国际业余田径联合会裁定,弹射机械将影响短跑运动员,全部装置必须被拆除。[1]

为了从创新的角度拍摄比赛,其他技术也被开发了出来。在格吕瑙(Grünau)的赛艇赛道,一个长达百米的支架平台被搭建了起来。轨道上的一台摄影机由一辆轿车牵引,跟拍桨手激动人心的最后冲刺。摄影分队也从纳粹德国空军(Luftwaffe)借了一架小型飞机,从空中拍摄赛艇比赛。开赛前几分钟,里芬斯塔尔被禁止使用飞机,以防事故发生。她愤怒不已,但无

[1] 格雷厄姆(第66—67页)全文转引了国际业余田径联合会在7月27日的裁决,这个裁决详细规定了哪里可以安放摄影机及哪里禁止安放。这一文件对发展中的体育和电影的关系意义重大,因为它清楚地说明了1936年的所谓可接受之物。

主体育场外的场地上,里芬斯塔尔和她的团队为一个长跟拍镜头做准备

计可施。小摄影机被绑在气球上放到了赛场上方,但以这种方式拍摄到的镜头画面都不够稳定,无法使用。

5月,瓦尔特·弗伦茨被派往基尔准备拍摄帆船比赛。他得到了组织者一流的合作,很快就开始传回一些精彩绝伦的影像。成片里大部分在帆船上拍摄的镜头都是弗伦茨在运动员们训练期间拍摄的,因为在正式比赛时,摄影机不能带到帆船上。使用训练镜头的主意很快便传播到了其他项目的摄影团队,彼时他们都苦于加在头上的限制。在格吕瑙、训练期间,

贾沃斯基登上了一些赛艇，从舵手的视角拍摄赛艇队。在游泳池，汉斯·埃特尔从一条橡皮艇上拍下了训练期间的游泳运动员的特写镜头。摄影机被安装到了马鞍上。弗伦茨甚至将微型摄影机固定在训练中的马拉松运动员身上，拍摄他们的双脚跑动。在奥运会开始之前的6月及7月所拍摄的大部分材料都用在了《奥林匹亚》的成片之中。

6月，里芬斯塔尔雇来威利·齐尔克（Willy Zielke）拍影片序幕。齐尔克是一个非常有天赋的人，当时正处于超现实主义运动的影响之下。当时他被关押在一个收容所里，里芬斯塔尔促成了他的释放，将他派往希腊拍摄所需要的背景资料。在雅典卫城（Acropolis），他用烟粉剂在镜头上制造出一层薄雾，产生了极佳的效果。借助这一技巧及柔焦的使用，他制造出了一种如梦幻般神秘的朦胧感。

随着奥运会开幕式的临近，里芬斯塔尔雇了越来越多的技术人员，他们都身怀可以完成她想法的特殊技能。莱奥·德·拉弗格（Leo de Laforgue）被请来拍摄希特勒及其他重要人物的特写镜头。赫尔穆特·冯·斯沃林斯基（Helmuth von Stwolinski）加盟拍摄格吕瑙的一些赛艇比赛；威廉·西姆（Wilhelm Siem）在基尔的帆船比赛中与弗伦茨合作。弗里茨·冯·弗里德尔（Fritz von Friedl）作为跟拍镜头的行家，被派往游泳比赛。哈索·哈特纳格尔（Hasso Hartnagel）以升降镜头知名专家的身份加入了团队；安多尔·冯·鲍尔希（Andor von Barsy）负责柏林周围

的拍摄。古希腊专家瓦尔特·黑格（Walter Hege）博士协助在希腊的拍摄。奥运会期间，他带着他的女摄影助理乌尔苏拉·冯·勒文施泰因男爵夫人（Baroness Ursula von Loewenstein），在体育场的顶部进行拍摄。不久，摄影师及顾问名单便看起来颇有德国电影业名人录的味道。

除了在固定地点及为了慢镜头效果而使用笨重不便的摄影机，但凡有可能，里芬斯塔尔偏爱用轻便、灵活性大的摄影机。她的摄影师使用贝尔豪威尔摄影机（Bell and Howell），以及辛克莱摄影机（Sinclairs）。他们也使用新出的阿斯卡尼亚（Askania）肩扛摄影机，它有一个装60米胶片的底片盒，大约够两分钟的拍摄之用。考虑到这些摄影机的技术局限，《奥林匹亚》的成就愈发令人瞩目。直到1930年代末期，阿莱弗莱克斯摄影机（Arriflex）才被推出。它是可资利用的重量最轻、性能最可靠的摄影机之一，使二战期间德国摄影师拥有相对于盟军而言无可估量的宣传优势。阿莱弗莱克斯摄影机在今天依旧是尚在使用的性能最可靠、最通用的电影摄影机之一。然而，里芬斯塔尔尚无缘利用这些优势。她的摄影机依旧相对笨重，操作不易，使用费时。

在柏林投入使用的一些体积更大的摄影机在胶片拖过时发出了可怕的声响。这将干扰运动员，因此，建起了给摄影机隔音的特制房子或"隔音罩"。古齐·兰奇纳就在竞技场附近，为他将在体育场地洞里使用的摄影机搭建了一个皮制隔音罩。

最后，值得注意的是，《奥林匹亚》的摄制是在变焦镜头的推出之前。柏林奥运会结束数年之后，质量适合拍电影的变焦镜头开始出现。这一切再次与里芬斯塔尔及其团队无关。很多在当下被视为体育摄影界寻常之物的东西，在1936年尚未出现。

与试用摄影机同步的是对不同类型生胶片的试验。1936年，可获得的生胶片有三大类型——柯达（Kodak）、爱克发（Agfa），以及长片几乎不用的佩鲁茨（Perutz）。平均胶片速度（感光度）相当于ASA20—32，按当时的标准是很快了。[1] 试验是针对面部与人、建筑与体育场，以及有绿色草木背景的风景进行的。让所有人吃惊的是，人的镜头在柯达上看起来是最好的，因为它提供了最佳的中间色调；各种各样的建筑物在爱克发上看起来最真实，而就有很多绿色的镜头而言，佩鲁茨效果良好。因此，最终决定三种胶片全用，每个摄影师将被配以最适合当天拍摄的胶片。这就意味着约翰内斯·霍伊斯勒不但必须保证始终有足够的胶片供应，而且每一种胶片都必须伸手即来。

一旦拍摄完成，胶片就被送往盖耶（Geyer）洗印厂进行冲洗。里芬斯塔尔让盖耶保证送来冲洗的每一画格胶片都将在第二天被送回。制作团队见到所拍摄之物是至关重要的。倘若有

[1] 今天，如果某种生胶片达不到ASA250的速度，就不算很快。

任何问题，就必须做出新的指示，或者在可能的情况下，立即安排重拍。据估算，奥运会期间，每天拍摄的胶片约有1万5千米（将近5万英尺），相当于近十个小时。为了处理如此巨量的胶片，盖耶配备了一台新显影机，动用了两台专车在不同现场与洗印厂之间运送已曝光的底片。所有胶片一经冲洗，两位剪辑师，马克斯·米歇尔（Max Michel）与海因茨·斯瓦茨曼（Heinz Schwarzmann），便对其进行检查，而随后他们的书面报告就被传回给摄影师及里芬斯塔尔。

7月，里芬斯塔尔率领一个考察队到了希腊，加盟将在奥林匹亚山上拍摄点燃奥运火炬的团队，并随他们展开雅典之旅。黑格博士与威利·齐尔克之前一直在拍摄希腊的素材，但在算是里芬斯塔尔"国事访问"的那几天里，拍摄到的可用的新素材微乎其微。

奥运会开幕式在8月1日举行，正是星期六。本届奥运会是第一次按16天的周期组织的；闭幕式在8月16日晚上举行，是一个星期天。[1] 前几天的天气很糟糕，但渐渐好转，第二周大部分时间都晴朗。奥运会期间的每晚，里芬斯塔尔都把她的所有

[1] 柏林奥运会之前，奥运会是按更长的一个周期举办的，但16天的日程安排自此延续了下来。柏林奥运会以降的主要变化是田径项目是在奥运会的第二星期举行，高潮是最后一天的接力赛决赛及男子马拉松。在柏林奥运会上，田径比赛是在第一星期举行的，主体育场的田径项目结束时，给人一种强烈的反高潮感。

高级同事召集一室开制作会议，分析胶片的洗印厂报告，评定不足，并决定修正它们的方法。约翰内斯·霍伊斯勒评议正在使用的生胶片数量。瓦尔特·特劳特评定当天拍摄的问题。常常发生通行证与臂章不被官员识别的情况，摄影团队由此错过了一些重要赛事。有一天，因为一场误会，里芬斯塔尔和摄影团队的所有成员都没获准进入主体育场。每天都有类似的争吵需要解决。里芬斯塔尔就第二天的工作向每一位摄影师简要布置任务。每个镜头都被充分讨论，每个赛事都有详细准备。这些制作会议经常持续到第二天清晨。

奥运会结束之后，拍摄继续。在游泳池及跳水池拍摄了一些段落，且一些获奖体操运动员应邀回来出镜。然后，9月，威利·齐尔克去了但泽（Danzig）附近的波罗的海海岸的一个偏僻处，以拍摄序幕的余下部分。9月底，拍摄最后完成。

所有胶片"准备就绪"，剪辑山一样的工作样片的宏大任务开始了。拍好的素材大约有250个小时。首先，一切都必须被记入日志，这样素材可以在剪辑期间被迅速找到。每一种运动或事件都被赋予一个首标（prefix），这种运动的每一分支都被赋予一个追加号码。比如，观众被归类为10。阳光下的观众被归类为10—1a；阴影里的观众是10—1b；鼓掌的观众是10—1c，等等。现代五项全能被归类为70，五项全能马术是70—20，水沟障碍马术是70—20c，等等。将胶片计入日

志耗时一个月。检查工作样片每天耗时10个小时，共持续了两个多月。

在这个阶段，戈培尔博士再次发难。显然，他已决定，里芬斯塔尔不能负责完成这一巨大工程的任务，他再次希望安插一位新导演。他向里芬斯塔尔提出了一组指控，宣称奥运会期间她曾在数个场合行为不当，尤其是侮辱体育官员，并且她对美国黑人运动员表现出了太多的兴趣。戈培尔希望拍摄这部影片的荣誉属于第三帝国电影协会（Reich Film Chamber）副主席汉斯·维德曼（Hans Wiedemann），这个纳粹党员曾拍摄过加尔米施冬季奥运会的电影，始终是戈培尔所偏爱的《奥林匹亚》导演候选人。他似乎认为，对一个女人而言，剪辑40万米素材这一任务太重了，他建议导演的位置现在应由维德曼取而代之。里芬斯塔尔直接去找了戈培尔，后者在他的日记中写道：

"1936年9月18日（星期五）：宣传部：里芬斯塔尔对维德曼有抱怨，但她相当歇斯底里。这是女人无法控制这样的任务的又一证据。"[1]

10月，戈培尔派了一队会计到奥运电影股份有限公司进行突袭式审计。他们报告了无数铺张浪费的例子，还有疑似经济犯罪的行为。格罗斯科普夫的账目管理不善似乎不止是无能这样一个程度。公司财产显然被大打折扣出售或者赠予了里芬斯

[1]《戈培尔日记》，转引自格雷厄姆，第145页。

塔尔的亲信。文件与记录不完备，物品被领而不用，预付款收据没有开具。戈培尔坚持认为，公司今后应对资助整个行动的宣传部遵守严格的费用月报程序。

里芬斯塔尔泰然自若，回应以要求追加50万马克，以完成这个工程。审看了大部分镜头之后，她现在决定，必须把素材剪辑成两部影片。与她再次会面后，戈培尔在他的日记中写道："1936年11月6日；里芬斯塔尔小姐向我证明了她的歇斯底里。与这一无法无天的女人合作是不可能的。现在她想再为她的电影要50万，并且把它剪辑成两部。然而，她的办公室里臭气熏天。我在内心深处是从容不迫的。她哭了。这是女人最后的武器。但它不再对我有效。她理应工作并维持秩序。"[1]

这时，戈培尔与里芬斯塔尔陷入了一种彻底的僵局。里芬斯塔尔诉诸她的老花招，直接向希特勒求助。安排会面花了数周时间，但他们最后是在希特勒的副官亲自介入之后的12月才见到。里芬斯塔尔宣称，最初希特勒是站在戈培尔一边的，因为先听了后者对事件的描述版本，但慢慢地，她说服了他。希特勒说，她过几天就会收到决定。希特勒与戈培尔之间到底发

[1] 《戈培尔日记》，转引自格雷厄姆，第150页。有趣的是，在分析奥运电影制作有限公司资金管理不善这一断言的过程中，格雷厄姆站在了宣传部一方，宣称对国库所提供资金的这般滥用本不应被容忍。

生了什么不得而知，但几天之后，希特勒的副官告知里芬斯塔尔，已然与宣传部达成了一种新安排。她将得到50万马克的追加款，而且她今后不会再受到宣传部的干扰。里芬斯塔尔再次使出了她的杀手锏，"独立于"宣传部的电影制作等级制度。然而，虽然里芬斯塔尔现在自由自在地继续她的工作，戈培尔却设法对她的合作者实施了报复。最初曾帮助她立项的弗里德里希·迈因茨，托比斯公司的主管人，被解雇革职，一如恩斯特·耶格尔，她的首席新闻官，曾任德国主要电影杂志《电影信使》（Film-Kurier）的编辑。因为被指控有一个犹太妻子，耶格尔从德国移民到了美国。

最后，1937年1月，准备好一份影片的详细提纲之后，里芬斯塔尔得以开始致力于创造性的剪辑过程。她带着非凡的精力投入这一任务之中，几乎无间断地剪辑了一整年。原始胶片的四分之三都被弃而不用。其中很多都是技术上不可用的；还有一部分是因其表现的事件被弃之不用。剩下的10万米必须被删减至成片的6千米。里芬斯塔尔带着一队助理亲自进行剪辑。她的首席剪辑助理是埃尔纳·彼得斯（Erna Peters），他从一开始就参与了《奥林匹亚》。里芬斯塔尔一直说，弄清楚影片的"结构"是何等重要。影片从哪里开始？它在哪里结束？它的最佳状态是什么？非戏剧事件是什么？导演在拍摄一部纪录片时，并不了然一个事件将如何呈现于其中，所以在剪辑过程中，必须弄清楚这一戏剧结构。大部分电影导演都是先组接出

一部影片，然后寻找节奏与步调，制造出高潮和低谷。里芬斯塔尔对此另辟蹊径，先确定每个段落的位置，然后开始确定每一事件与整体结构相一致所必需的步调。她毫不含糊地把剪辑视为作曲之类的过程，写到要"根据美学与节奏法则……（剪辑）像一首交响乐"的电影。

　　里芬斯塔尔及其团队连轴转了数月，周末与节假日也不休息。她说他们全都变得"着迷"于这部影片。剪辑序幕花了两个月，里芬斯塔尔差一点推倒已完成的一切从头再来。然后剪辑第一部分花了5个月，但到这时，她觉得她已经把握了主题；第二部分是两个月之内完成的。接下来的时间安排就由赫伯特·温特负责，他开始创作影片的配乐。与此同时，里芬斯塔尔开始了混音的漫长过程。奥运会期间录下的大部分声音都被证明是不可用的，因为仅仅包含人群的喧嚣。除希特勒宣布奥运会开幕的简短演讲之外，其他的一切都是后期合成的。奔跑者的脚步声、马的呼吸声、链球与铁饼的哗啦声、帆上的风声、观众的欢呼声，一切都被录了下来，在柏林的录音室里被混在了一起。即使使用现代数字技术，这也必定是一个巨大的任务。鉴于1936年可获得的技术——素材负片上的光学声轨——困难之大令人心生畏怯。没有现代调音台那样的"摇滚"设施，可以任意次地中断与开始，在先前的轨道上插入或者录制。每一本光学负片——放映时间约10分钟——都必须从头至尾按实际时间被录下与混合。然后，在可以回放之前，必

须洗印出一个拷贝,这个过程有时要花费一整天。今天的电影导演只会感到不可思议,在每一种声音都被必须以这种方式录下、混合时,怎么可能成就这样的效果。

混音耗时6周,由4个独立的混录调音台满负荷运转,制作出今天所谓的音效声轨。评论声轨是由著名广播评论员提供旁白录制的。1938年1月,音乐被录制。里芬斯塔尔对音乐很满意,说它让影片生动起来;当她听到音乐时,她拥抱了赫伯特·温特。音乐由柏林爱乐交响乐团演奏,温特亲任指挥。最后的声轨被送到了德国最先进的混音室,但依旧还有很多轨道要混配,其结果是背景音成了一片嗡嗡声,里芬斯塔尔描述为听起来"像瀑布"。音效工程师表示无能为力。轨道太多,混录太复杂。然而,里芬斯塔尔再次坚持。工程师们设计了一套消除嗡嗡声的新滤波器,混录工作继续。赫尔曼·施托尔(Hermann Storr)是最后的混录师,他与里芬斯塔尔一起工作了两个月,每天12到14个小时。里芬斯塔尔说,这是这部电影最困难的部分,他们曾多次感到无法继续。但是,他们设法完成了这个任务。声音在成片中起着至关重要的作用,任何场景中的混录都是一项杰出成就,但考虑到里芬斯塔尔及其团队不得不采用的原始技术,它则意味着一项英雄史诗般的成就。然而,里芬斯塔尔再次证明了她不会用"不"来作为答案,而是会设法激励她的团队继续冲击更高的顶点,以取得她所希冀的东西。

大约在1938年3月初,影片制作完毕。在一支一度将近300人的队伍近3年的辛苦之后,在18个月的后期制作之后,在政治争吵与个人吵闹之后,250小时的拍摄素材被剪辑成了长达3小时45分钟的影片且分成两部分。奥运史上首部长片大功告成,源于一种真正的奥林匹亚式的努力。影片的上映箭在弦上。

第五章
序幕与开幕式

《奥林匹亚》的开场段落令人震惊。足足12分钟,影片描绘古典的过往,赞美人类的形体。开场暗示了运动中的人体之力量与优美,支撑整部影片的主题。摄影技巧显示了里芬斯塔尔的想象力,以及她的团队,尤其是威利·齐尔克的创造能力。摄影提供了令人无法忘怀的一组影像,给影片定下了史诗般的基调。开场段落告诉我们,《奥林匹亚》远不止是关于一次运动会的纪录片:它将在一个更为深刻的层面上影响我们。

开场演职员表仅仅提到了两个名字。在英语版中,莱妮·里芬斯塔尔是被冠名为制片人的,另一名字是作曲的赫伯特·温特。在德语原版中,描述里芬斯塔尔的字眼并非通常表示导演的"Regie",而是"Gesamtleitung und Künstlerische Gestaltung",大致意思是"在……的领导与艺术指导之下"。考虑到里芬斯塔尔为拍摄这部影片而召集在她身边的团队,以及考虑到素材

镜头的数量，她用这一表达方式来形容她的角色是非常有趣的。奇怪的是，该片的外国版并无意复制这一概念，却把她冠名为制片人而非导演。[1]

开场镜头把舒卷的云彩与古典时期的废墟叠化一体。随着温特音乐舒缓的瓦格纳式节奏，摄影机跟拍穿过散落一地的破碎柱子，叠化出更多的废墟。随着摄影机继续运动，叠化到一个希腊庙宇的远景镜头，它从废墟中崛起。摄影机跟拍这座庙宇的四周，最后，影片叠化出一个帕台农神庙（Parthenon）的静止宽镜头，银幕上弥漫着它的壮丽堂皇。摄影机继续推移，经过多利安（Doric）柱子，叠化出一系列古希腊雕塑的面孔特写——美杜莎（Medusa）、阿芙洛狄忒（Aphrodite）与阿波罗（Apollo）。然后，随着摄影机的再次运动，叠化出阿芙洛狄忒及农牧神福恩（Faun）雕塑的更宽的镜头，然后回到阿喀琉斯（Achilles）与帕里斯（Paris）的头像。一个头像被叠加到了另一个头像之上。最后，我们看到了米隆（Myron）的掷铁饼者的裸体雕塑，随着摄影机绕着雕塑运动，叠化出一个几近裸体的男人掷铁饼的实拍画面。节奏缓慢的古典时代影像之后，音乐节奏发生变化，影片突然转至男人们掷铁饼、推铅球以及投标枪的仰拍镜头的蒙太奇。

[1] 刻在石头上的片头字幕还宣布了这部影片献给现代奥林匹克运动会之父，皮埃尔·德·顾拜旦男爵，以及献给"世界青年的尊贵与荣誉"。

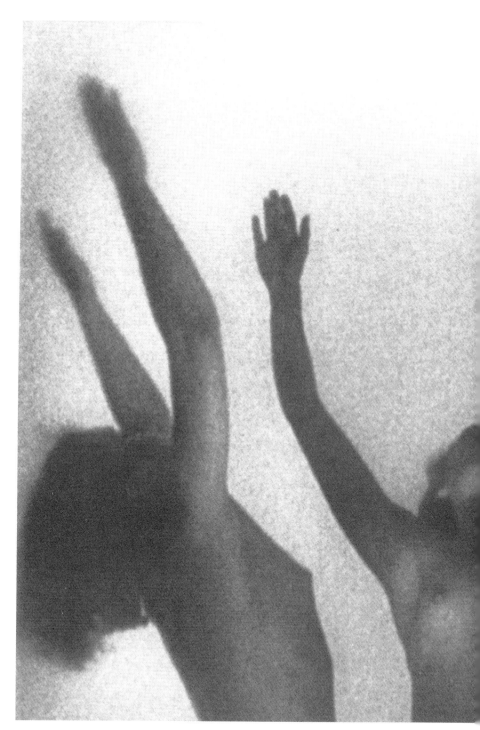

开场段落中的裸舞

节奏再次放慢,铅球从一只张开的手抛向另一只手,摄影机在这个影像上逗留。然后慢慢叠化出与推铅球者同节奏挥舞的手臂,宛若风中的玉米。再叠化出一位裸体女舞者,她用与风中手臂相同的悠闲步调舞动。接着是一个众裸体女舞者的蒙太奇。有一位手执铁环的舞者,然后是舞者以里芬斯塔尔所谓"韵律操"(Schwingen)的舒缓节奏挥舞手臂。[1] 一团火焰被叠印在这些影像中的最后一个上;火焰充溢于银幕,叠化出在奥林匹亚山上点燃圣火的场景。据说里芬斯塔尔本人是这些裸体舞者之一,但这似乎不可能,既不符合她自己后来对这一段落的叙述,也不吻合于齐尔克的叙述。

开场这几分钟的总体效果是赞美古典时代的力量与荣誉,向观众灌输人类运动的优美与高雅。柱子与庙宇,年轻的裸体运动员与舞者,制造出一组有力而情色的开场镜头,观众因此首先被带入奥林匹克运动所召唤的文化与历史之中,然后被带入影片继续赞美的体能进步之中。序幕是在威利·齐尔克的监督之下拍摄的,并不是在希腊,而是在德国东部最偏远的地方,在靠近立陶宛边境的一个叫静谧谷(Valley of Silence)的地方。这个外景拍摄地非常遥远,足以让他在隐遁中工作;拍摄是在奥运会结束之后进行的,当时太阳快要没入地平线,提供

[1] 莱妮·里芬斯塔尔,《奥运比赛中的美人》(Schönheit im Olympischen Kampf),柏林:1938年。

了戏剧性的背景与长长的阴影。拍摄从米隆的掷铁饼者的雕塑到实景真人的转场镜头有难度，解决办法再次显示了里芬斯塔尔及其团队的足智多谋。他们说服德国的十项全能冠军埃尔温·胡贝尔（Erwin Huber）参与拍摄，因为他几乎刚好与雕塑一样大。他以相同的姿势站在一道玻璃屏幕背后，雕塑的轮廓用黑色画在了玻璃上。通过人工光与日光的混合，转场就这样成功了，雕塑似乎是自然而然地获得了生命，影片从古典想象的世界过渡到运动员的有形世界。

1936年奥运会首开火炬仪式的先例，自此以降，这便成为非常重要的奥运程序。在奥林匹亚点燃"神圣的"火炬并且将它传递到奥运会现场是柏林奥组委秘书卡尔·迪姆的创意。体育场里的巨型奥运火炬被点燃后，就在奥运会期间一直熊熊燃烧，直到闭幕式结束才熄灭。或许并不让人吃惊的是，点火盛典虽源自纳粹德国，却作为最有力的象征之一被历届奥运会传承了下来。

奥运火炬仪式的段落同样给里芬斯塔尔的团队制造了大麻烦。1936年7月，里芬斯塔尔去希腊拍摄火炬的点燃时，对所发现的一切失望至极。奥林匹亚神圣的阿尔提斯（altis，希腊语树丛的谐音——译者）遭到了汽车与摩托车的遮掩。甚至那个即将身着古希腊服装点燃火炬的希腊男孩也不契合里芬斯塔尔所想象的氛围。最后，活动当天，出现了严重的混乱，事实证明，穿过人群拍摄这一活动是不可能的。里芬斯塔尔承认，在

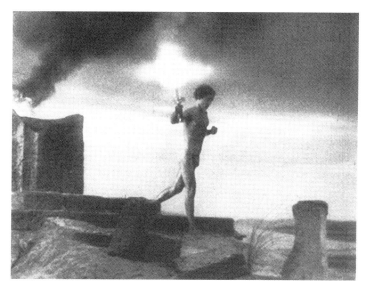

阿纳托尔，希腊火炬手

一片混乱中，她的团队错过了点燃火炬的关键时刻。大多数纪录片电影导演都能理解这种感觉！当摄影车启动去跟拍火炬传递者时，它被一排警察拦了下来。对当地警察而言，挡风玻璃上的国际奥委会官方标志毫无意义；这几分钟的耽搁很致命，此时火炬传递队伍走远了。里芬斯塔尔放声大哭之后，警察才让摄影队继续行进。里芬斯塔尔决定，为了取得她所希望的效果，必须筹划她自己的仪式。

在离奥林匹亚几公里之远的地方，里芬斯塔尔看到了一个火炬手，他手持火炬，正在树荫下休息。这位十八九岁的黑发小伙正是里芬斯塔尔一直寻找的。她停下摄影车，摄影队尝试

与他交谈。他不会说德语，他们则几乎不会希腊语，但里芬斯塔尔设法说服了这个小伙子与他们携手，重演这一仪式。他的名字叫阿纳托尔·多布里扬斯基（Anatol Dobriansky），他以自己的方式成为《奥林匹亚》的明星之一。里芬斯塔尔把他带到了德尔菲（Delphi），点燃奥运火炬的整个段落被再现于神圣的神谕庙宇——与古代奥运会没有任何联系的一个场所。显而易见，虽然阿纳托尔最初很勉强，但进入了拍摄情绪之中；很快他就表现得宛如一位早慧的电影明星，拒绝以某些方式奔跑，坚持以自己的方式扮演这个角色。

里芬斯塔尔所搬演的段落制造了一种强大的效果。为了保证火炬的光芒像一圈光轮，摄影机使用了星光滤镜。接力传递的奔跑者举着火炬穿过德尔菲的剧场与神庙，穿过激动人心的山脉、森林与海滨景观。影片很快便从里芬斯塔尔理想形式的仪式切回到真实事件的镜头，人群列队在路边欢呼。接着便是一个段落，摄影机沿着4千英里的火炬传递路线穿过一幅欧洲地形图，从希腊经过保加利亚、南斯拉夫、匈牙利、奥地利、捷克斯洛伐克到德国。每个首都城市的模型还有名字，被叠加在了地图上。有时，几个画格的新闻片被混入其间。各种各样的遮罩与叠印因此呈现出实景真人，并且快速闪过举着火炬的奔跑者和各国国旗。今天，合成效果大部分要归功于电脑动画系统，但这里完全是借助在洗印厂对负片进行"光学处理"制造出来的。

地图到达德国、纳粹党旗帜弥漫银幕时，随着最能代表温特的号角主题，音乐渐强。壮观的体育场里挤满了10万观众，航拍镜头（从一架齐柏林飞艇"兴登堡"上拍摄的）与专门为此次活动铸造的重达10吨的巨型奥运大钟的镜头叠化在一起。最后，影片开场13分钟之后，音乐让位于人群欢呼的喧闹声。我们终于进入体育场内部，这时成千上万的观众起立，他们把手伸直，行"胜利万岁"（Sieg Heil）礼。小号吹出温特的奥运号角声时，摄影机摇摄各国旗帜，然后停留在迎风飘扬的奥运会旗上。

为了开幕式，里芬斯塔尔已设法在体育场四周总共安放了36台摄影机。影片随后几分钟表现运动员们在当天的仪式上进入体育场。希腊队进入体育场之后，我们才见到希特勒的第一个镜头，这是一个宽镜头，可以看到他身边的预留观众席还有国家元首及其他重要人物，包括国际奥委会主席巴耶·拉图尔（Baillet-Latour）伯爵。希特勒行举手礼。瑞典队、英国队、印度队、日本队及美国队列队进入体育场。希特勒的第一个特写镜头出现在奥地利队与意大利队之间。引人注目的是，法国队在列队进入体育场时，举起了他们的手臂行"胜利万岁"礼（他们后来宣称他们是在向奥林匹克致敬，而不是法西斯敬礼！）。根据奥运会习惯，东道国队最后入场，一如既往，最大的欢呼声是献给他们的。

人声鼎沸之后，万籁俱寂，等候希特勒宣布奥运会开

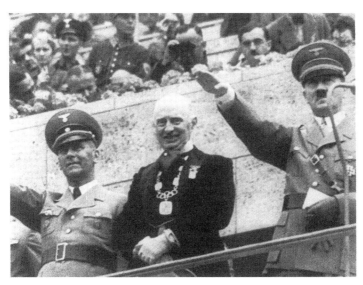

开幕式上的希特勒

幕。希特勒所说的一句话是影片绝无仅有的同期录音录制部分。奥运仪式的一部分是国家元首用其母语朗读奥运宪章所规定的内容:"我宣布并庆祝第十一届现代奥运会在柏林开幕。"经常被人断言,希特勒通过发表政治演说滥用了这一时刻。一如可从影片中看到的那样,这并非事实。或许希特勒在其一生中从未发表过如此简短的演讲,但影片忠实地记录了所发生之事。

为了在希特勒的席位附近进行操作,里芬斯塔尔的摄影师必须有特殊的许可。因为是在同期录音,摄影机比普通的大了许多,被悬在了离重要人物席位不远的绳索上。希特勒

亲自批准了里芬斯塔尔拍摄开幕致辞，并就摄影机的准确位置与她达成了一致意见。因为这一时刻不可能被重复，里芬斯塔尔希望使用两台摄影机，以防出现技术故障。在希特勒预定到达体育场之前几分钟时，几名党卫军开始搬移摄影机。里芬斯塔尔对他们大嚷道，希特勒本人已认可了摄影机的位置，必须保留原位。党卫军解释说，他们从戈培尔那里接到了搬移它们的指示。里芬斯塔尔拒绝离开，于是党卫军走开了。戈培尔到达时显然怒不可遏，歇斯底里地对里芬斯塔尔大吼，说她试图接手掌控整个场面。但是，里芬斯塔尔获得了胜利，摄影机保持不动。这一简短的时刻再次说明了里芬斯塔尔具有得到她希望之物的超凡能力。一如既往，她的"独立性"最终仰仗希特勒的一时兴致，但她依旧勉力自行其是。

影片然后叠化到菩提树大道（Unter den Linden），以及传递奥运火炬的镜头，路两边挤满了被褐衫党徒挡住的欢呼人群。随着温特的号角声，出现了奥运会电影制作历史上最漂亮的镜头之一。奔跑者举着火炬经过短短的入口进入体育场。里芬斯塔尔吩咐她的摄影师根据体育场**内部的**光线确定他的曝光量，制造出的效果是火炬经过少许的黑暗时刻被送入体育场的光明之中。在那里，以近乎宗教感的辉煌，奔跑者从黑暗中显影，站立着沐浴在阳光之中，他背向摄影机，右手举着火炬。在他面前，我们看到体育场里人山人海，所有运动员都

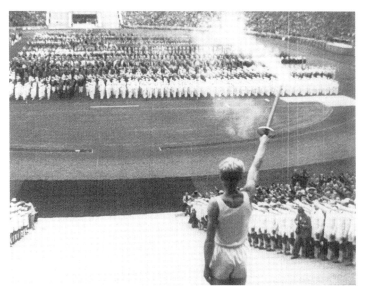

火炬传入体育场内

列队站在中央的运动场地。这是一个蔚为壮观的时刻。稍作停顿之后,奔跑者下到跑道上,绕体育场跑到了另一边。在这里他点燃了奥运火炬。录下与混录的声音后来重现了火焰点燃时的群情激动。观众们吟唱理查德·施特劳斯(Richard Strauss)专门创作的一首奥运赞美诗。摄影机停留在奥运标志上——旗帜、火焰、五环。太阳在火炬背后落下。火焰被点燃。奥运会开始了。

人们经常说,影片开场的效果是凸显希特勒,赞美第三帝国的成就。一位作者评论到,"这个段落似乎告诉我们,文明的火炬已然被从它的古代中心——希腊——带到了现代德国,

放在以希特勒为巅峰的万神殿中"[1]。事实上,这并非该影片英语版的效果,因为在英语版中,希特勒直到希腊队进入体育场之后才出现。在他宣布奥运会开幕前,我们仅仅在特写镜头里见过他一次。在那之后,开幕式上就再也见不到希特勒了。同样,火炬到达德国时,纳粹党旗飘扬,与其他国家的旗帜一起,再次进入人们的视线。但是,在这组开场段落中,最突出的旗帜毋庸置疑是奥运会旗,它支配着体育场以及整个段落。

毫无疑问,就其本质而言,体育场的壮丽与其间数以万计的人是对第三帝国成就的一种赞美。但是,一如我们之所见,纳粹党人拟以奥运会推进德国的"新秩序"。事实上,影片的前21分钟在这方面是相对节制的。此后拍摄的每一部奥运会电影无不赞美为这届奥运会建造的主体育场的辉煌。市川昆(Kon Ichikawa)的1964年东京奥运会电影以冉冉上升的太阳及新体育场为开场段落,美得让人难以忘怀。1976年的蒙特利尔奥运会电影动人地表现主体育场的结构,这座建筑在举办开幕式时仍在建设。无论是在关于1984年洛杉矶奥运会的电视还是电影报道中,出现星条旗的镜头都比1936年的纳粹党旗镜头多得多。1984年,美国广播公司电视网(ABC Television)的美国优先立场变得十分露骨,以致国际奥委会不

[1] 巴尔诺,《纪录片——非虚构电影的历史》,第109页。

得不警告，作为奥运会的东道主转播机构，电视网络应该少扮演沙文主义的角色。事实上，奥运会始终是对主办奥运会的城市及政权的赞美。

　　里芬斯塔尔的影片捕捉到了开幕式强烈的情感气场。但仅仅从镜头数量来看，该片的英语版并未让希特勒超越任何国家元首宣布奥运会开幕的重要性。尽管如此，观众仍获得一种感觉：希特勒在掌控奥运会。即使在他不为人见时，他的在场也能被感觉到。

第六章
田径比赛

序幕与开幕式之后,转到奥运会第一周的田径比赛,影片的第一部分都在表现这项赛事。首日又是始于巨型体育场那壮丽的场景,人山人海,奥运标志随处可见。五环是仰拍的,看似悬置在空中,在它后面,一团云彩穿过晴朗的天空。接着是一个麦克风前众评论员的蒙太奇,他们以六种语言介绍奥运会,通片就以这样的方式来提供评论。之前从未有过对奥运会的电视转播,在柏林、德律风根公司(Telefunken)进行了最早的电视试水,闭路报道某些赛事,现场转播至整座城市的各大礼堂。但是,作为一种直接放送至各家各户的"直播"奇观,真正的奥运电视转播是在战后才出现的。[1]

大多数人是通过报刊与广播了解1936年奥运会进展的。里

[1] 英国广播公司(BBC)首开奥运"直播"电视报道先河,这是1948年的伦敦奥运会,当时有电视机的8万户家庭得以收看到其中的一些赛事。

芬斯塔尔把广播评论员当成介绍赛事与运动员名字的手段，他们有时再现在画面上；但多数是画外音。拍摄这些评论员是奥运会之后，在一个摄影棚里，通过把人群场景投射到他们身后的银幕上，给人造成"实况"报道赛事的印象。对现代观众而言，其效果是相当怪诞的。对1930年代末期的观众而言，它必定是把一种熟悉的媒介（赛事的电台转播）转换为另一种不太熟悉的媒介（有评论背景的电影转播）的有效方式。评论员以一种中立、不带感情色彩的方式对影片全程解说，对当时的大多数广播听众而言，这也必定是熟悉的。

在影片的德语版中，德国最著名的电台体育播音员保罗·拉文（Paul Laven）博士是首席评论员。英国广播公司当时的主要电台体育评论员是1924年奥运金牌得主哈罗德·亚伯拉罕斯（Harold Abrahams）。作为犹太人，他或许是没有被邀请，或许是拒绝了为影片的英语版提供解说，最后由霍华德·马歇尔（Howard Marshall）以圆润的英国广播公司腔调解说，他的语调经常过分戏剧化；在美国上映同样的英语版时，他的解说一定程度上成了笑柄。

影片报道的第一个项目是男子铁饼。这一赛事直接关联着古希腊，并呼应着序幕中那个转场时刻。现在，铁饼又把仪式性序幕转到作为影片核心的运动赛事。相对于20分钟眩目华丽的开场，铁饼比赛就交代得很简单。卡彭特（Carpenter）获胜，为美国队赢得了第一块金牌。

接着是女子铁饼。通过在男子项目之后继以相同的女子项目，影片想让人以为赛事中性别平等，领先于这个时代。事实上，在1936年奥运会上，仅有6个女子田径项目，而男子则有23个项目。没有100米以上的女子赛跑项目；甚至直到1960年，女子才获准参加800米跑。对女子铁饼的报道也是低调的。里芬斯塔尔第一次使用了库尔特·诺伊贝特的慢镜头摄影机拍摄波兰选手韦索娜（Wajsowna）的投掷。当声轨沉静下来时，德国人毛厄迈尔（Mauermayer）完成了她的最后一次投掷，也被慢镜头拍摄了下来。毛厄迈尔为德国赢得了金牌。人群欢呼。毛厄迈尔转过身来，逆光对着摄影机微笑。在挤满了观众的体育场，摄影机捕捉到了她个人的胜利时刻。

下一个段落跟拍的是女子80米栏。[1] 两轮预赛之后，决赛是以连续镜头拍摄的。摄影机就被安放在运动场里，终点线之前。跨栏选手从摄影机前跑过时，意大利人瓦拉（Valla）与德国人施托伊尔（Steuer）并驾齐驱。摄影机记录下较量的激烈。瓦拉获得了胜利，人群中的意大利人大多似乎都身着军装，高兴得跳了起来。里芬斯塔尔拍摄了每个颁奖仪式，但这是真正出现在影片中的为数不多的几次之一。乐队演奏法西斯主义国歌"青年"（Giovinezza）时，瓦拉得到了她的金牌与桂冠。她与获得银牌的施托伊尔站在领奖台上，伸出她们的手臂行纳粹

[1] 1972年，这一项目变成了100米栏。

礼。从重要人物的包厢里,希特勒向她们回礼。瓦拉的脸渐隐为黑色,看起来宛若头戴桂冠的古代女神,她伸展的手臂横跨画面。

通过这前面的赛事,里芬斯塔尔已然演示了她的电影想象。预赛把赛事置于了体育场的背景中,而决赛将我们的注意力集中于选手身上。下一个赛事使用了一个更加戏剧性的手段。男子链球比赛的情况则是在运动员为了达到掷出链球的速度而旋转时,摄影机在他们身后反向跟拍,效果极佳。摄影机的跟拍随运动员的身体旋转而进行,恰好把我们置于赛事的中心。但也正是在拍链球比赛时,一个官员让古齐·兰奇纳让开。里芬斯塔尔上前与这个官员理论,后者动了怒,并去告她的状。后来,戈培尔指控里芬斯塔尔辱骂裁判。

掷链球的其他镜头是从搭建在体育场里的一个塔形结构拍摄的。比赛的步调通过剪辑的节奏加强了。镜头反复切换到人群,这些镜头主要来自海因茨·冯·贾沃斯基的微型基纳摩摄影机,它们被安放在体育场四周,拍摄为德国冠军呐喊的德国观众。最后,让希特勒、戈培尔及戈林(Goering)高兴的是,德国人包揽了该项目的金牌与银牌。二位都打破了奥运纪录。

影片中的下一个项目是100米短跑,获胜者是传奇的美国黑人运动员杰西·欧文斯。里芬斯塔尔说,她被迫轻描淡写地表现欧文斯在柏林赢得4块金牌这一惊人成绩。但是,影片中看不出来这一点。相反,她似乎为这位黑人年轻运动员的身体

之美所吸引,而这正是她终身痴迷的事物。预赛一开始,摄影机便关注到他那俊美异常的外形。决赛中,当欧文斯蜷在起跑位置上等候时,里芬斯塔尔让镜头停留在他身上。她的摄影与剪辑创造了一次高度凝练的研究。正是在拍摄100米跑时,里芬斯塔尔放弃了她在奥运会之前如此精心准备但似乎不再切题的"脚本"。影片向我们展示了两场预赛、一场半决赛及决赛。欧文斯看起来不可战胜。在半决赛中,他跑得非常好,以10.2秒的成绩超过了当时的世界纪录,虽然这一成绩因为顺风没有得到承认。虽然另一位美国黑人短跑运动员拉尔夫·梅特卡夫(Ralph Metcalfe)在决赛中仅以0.1秒之差屈居第二,但欧文斯是这场比赛的绝对主角。这位来自阿拉巴马州的年轻运动员表现出色,他成长于美国南方的种族隔离制度。欧文斯的胜利标志着美国黑人的一次胜利,并开启了其径赛胜利的漫长历史,日后这一胜利将被更公开地铭记在美国黑人的事业之中。但是在1936年,一位黑人如是主导着田径赛事,这已足矣。在一个视黑人为次等人类的国家,尤其如此。在纳粹德国,欧文斯的胜利是一份有力的政治声明,且无法掩盖。里芬斯塔尔的做法与纳粹党背道而驰,赞美了这一无与伦比的成就。[1]

[1] 欧文斯的成绩在田径领域是无与伦比的,直到卡尔·刘易斯(Carl Lewis)在1984年洛杉矶奥运会上赢得四块金牌,平了这个纪录,而他在少年时就视欧文斯为楷模。1984年的奥运会受到了以苏联为首的多国抵制,刘易斯因此避免了一些最激烈的竞争。在1988年首尔奥运会上,刘易斯获得了3枚金牌,在200米跑中夺得了银牌,因百分之几秒之差错失再平欧文斯辉煌战绩的机会。

奥运会之初，希特勒表现极差。第一天，他向3位德国金牌得主表示了祝贺，在他们获胜之后公开问候他们。国际奥委会主席巴耶·拉图尔伯爵提醒希特勒，奥运议定书要求，他要么祝贺每一位获胜者，要么谁都不祝贺。希特勒因此退场，在奥运期间没有再向运动员表示祝贺，至少在公开场合没有。众所周知，美国黑人有望称霸径赛项目，希特勒当然无法容忍同被纳粹宣传资料描述为次等人类的人握手。当然，这一切在影片中是丝毫看不到的，但里芬斯塔尔有所暗指。在影片中可以看到希特勒在体育场里为德国人的胜利鼓掌，但从未现身为非德国人欢呼，唯一的例外是80米栏的意大利妇女瓦拉。以这样的方式，影片巧妙地捕捉到了纳粹领导的沙文主义。

影片中的下一个田赛项目是女子跳高。在这里，里芬斯塔尔自由地用慢镜头制造一个奔跑与跳跃的节奏蒙太奇。前几位选手跳跃之后，她从一台摄影机切换到另一台摄影机，这些摄影机全都位于赛场周围。这就打破了电影剪辑的惯常语法，让人时空错位，技术上称为"越轴"。里芬斯塔尔不断打破规则，将跳高转换成了一种电影化的芭蕾。作为比赛项目的一种纯粹、简单的记录，它是让人迷糊的，有时乱七八糟。作为一段电影制作，它是对努力与成就、胜利与失败的一种迷人阐释。匈牙利人恰克（Csak）摘取了金牌，16岁的英国人多萝西·奥德姆（Dorothy Odam）获得了银牌。英国评论员拖长着音调说："多萝西运气不佳，但做得真好！"

在女子跳高项目中使用了不同摄影机角度、慢镜头效果、交叉剪接及切换的复杂操作之后,下一个项目就是以一台摄影机的单一镜头拍摄的。男子400米跑凸显了某一圈赛道。一台摄影机高高地安放在体育场终点线附近,它的长焦镜头或许为150毫米,这一项目因此几乎是以人群中的某人观看它的方式被拍摄的。在最后一个弯道,美国黑人阿奇·威廉斯(Archie Williams)狂奔而过,遥遥领先。在摄影机前,英国选手戈弗雷·布朗(Godfrey Brown)箭步冲向终点线,获得了银牌。按照影片的步调,400米跑的戏剧时刻出现得自然而然,没有任何其他项目中那种技术效果。

下一个田赛项目是男子铅球,汉斯·沙伊布的长焦镜头捕捉到了一些专注与戏剧性的紧张时刻。沙伊布的600毫米镜头使他得以通过特写去细看推铅球的压力与紧张。这样的镜头很笨重,操作者不得不在很小的空间里行动。在一个有很多动作的项目中,该镜头从不可能被精确地使用。但是,拍摄铅球运动员的一次投掷却是理想的。

接下来的两个项目显示了《奥林匹亚》流畅的剪辑节奏。800米跑是位于赛道弯道内场区域的摄影机拍摄的,选手虽是分散开的,但沿着曲线朝摄影机方向内聚过来。几乎可以肯定这是汉斯·埃特尔拍摄的。他的镜头与更为常规的沿赛道外侧安放的摄影机相交切。虽然意大利队为他们的英雄兰齐(Lanzi)欢呼,但比赛的赢家是大个子美国人约翰·伍德拉夫(John

Woodruff）。在三级跳远中，里芬斯塔尔使用慢镜头表现跳跃，运动员停在空中的时间似乎长得不可思议。这些与即将起跳的选手的长焦镜头，以及观看比赛的人群的镜头相交切。传统上，日本队主导了这个项目，他们包揽金牌与银牌并不让人吃惊。

接下来的跳远是奥运会的亮点之一，里芬斯塔尔把它拍摄和剪辑成了电影史上最令人激动的运动片断之一。比赛最后实际上变为了德国人卢茨·朗（Lutz Long）与杰西·欧文斯之间的激烈较量。这场竞争不但在两个人之间同时还在两种意识形态之间展开。朗，轮廓分明的雅利安人，是在为希特勒及纳粹主义跳远。欧文斯，来自下层社会的黑人，是在象征性地代表所有黑人跳远，驳斥了纳粹种族价值观的荒谬。当时现场的观众后来都能回忆起这场比赛所唤起的激情，影片充分地记录了这一时刻。[1]

卢茨·朗跳出了7.54米的成绩，处于领先地位。后来欧文斯跳出了7.74米的成绩，创造了新的奥运纪录。朗以7.84米的一跳反超。欧文斯回敬以7.87米。朗出场进行他的最后一跳。他暂停在他的助跑起点。现场的每一双眼睛都在注视着他，似

[1] 1984年，差不多50年之后，柏林奥运会的两位选手戈弗雷·布朗与戈弗雷·兰普林（Godfrey Rampling）仍能在录像中向作者描述这一赛事，而且每一个细节几乎都是准确的。这些访谈被编入了"电视闪回"（Flashback Television）在1984年为英国广播公司四频道制作的《奥运面面观》（The Games in Question）。

乎第三帝国的命运就靠他的这一跳。通过一台低角度摄影机的慢镜头，或许古齐·兰奇纳就在毗邻跳远场地的某一地洞里，我们看到他助跑与起跳。他在空中飞跃，双腿盘旋。他跳出了7.87米。它是新的欧洲纪录，平了欧文斯的成绩。影片切回到群情激奋的实时场景。成年男人拥抱在一起。元首高兴地前后晃动着身子。

然后欧文斯出场进行他的最后一跳。美国观众在痛苦中煎熬。一位妇女紧抓手中的赛程表。有一个欧文斯的侧影，他正准备迎接职业生涯的巅峰时刻。镜头好像被永远定格了。一切都安静了下来。对声音的使用极富戏剧性，唯有高高飘扬在体育场顶的旗帜在风的带动下让绳带嘎嘎直响。欧文斯开始了他的助跑。影片切回到注视着跳远的朗，当看到欧文斯助跑时，他的头转开了。然后切回到欧文斯从同样的低角度跳跃的慢镜头。他在空中一跃而过；当他落地时，他的前冲力如此之大，以致他似乎向前弹了出去。他的一跳创造了8.06米的惊人纪录。欧文斯获胜。民主战胜了法西斯主义。观众中的美国人欣喜若狂。随着一阵新的狂热，星条旗被挥舞了起来。似乎没有任何德国人的镜头。一如我们所知道的，希特勒已厌恶地离开。欧文斯凭借比上一跳差不多远20厘米的成绩获得了胜利，并且创造了一项新的世界纪录。直到1960年，奥运选手才再次跳得这么远。

每一丝戏剧效果都从这两个人之间的竞争中被挤出来。影

跳远比赛中的卢茨·朗

跳远比赛中的杰西·欧文斯

片戏剧性地甚至是充满爱意地记录了杰西·欧文斯杰出的运动员素质。它也将卢茨·朗了不起的体育精神载入史册。倘若里芬斯塔尔曾被告知不能凸显杰西·欧文斯的胜利,那么她就是在公然违抗指示。戈培尔蛊惑人心的《进攻报》(Der Angriff)甚至拒绝列举黑人运动员的获奖成绩,而里芬斯塔尔的《奥林匹亚》却直接亮出了记录。谁是本届奥运会最伟大的运动员,这是毋庸置疑的;在《奥林匹亚》中,里芬斯塔尔赞美了他的成就。

在极富戏剧性的跳远之后,1500米跑形成了一个鲜明的对照。有选手们处于起跑线上的一个特写,然后三又四分之三圈的整个比赛是从体育场上空的一台摄影机一镜到底拍摄的。这个段落中没有一次剪辑,因这个比赛并不需要。它是意大利的路易吉·贝卡利(Luigi Beccali)、美国的格伦·康宁汉姆(Glen Cunningham)、瑞典的埃里克·尼(Eric Ny)与新西兰的杰克·洛夫洛克(Jack Lovelock)之间的一场伟大比赛。通过出色的冲刺,洛夫洛克夺取了金牌,打破了世界纪录。这个段落结束于兴奋的洛夫洛克的特写。《天佑吾王》(God Save the King)被播放,观众起立行举手礼。这一史诗性比赛被以一种大胆简洁的处理方式完美地置入影片。

男子跳高始于一个做准备活动、按摩肌肉及紧张期待的段落。跳跃是用慢镜头表现的,这时场地渐渐变窄,横杆越来越高。当选手们酝酿跳得更高时,影片捕捉到了他们的聚精会

神。当体育场因为最后几跳安静下来时,再次出现了对声音的有力运用。诺伊贝特安放在地洞里的慢镜头摄影机制造了很好的效果。科尼利厄斯·约翰逊(Cornelius Johnson)为美国黑人再添一金,他的队友戴夫·阿尔布里顿(Dave Albritton)获得了银牌。这是对纳粹种族理论的再次打击。

对男子标枪的处理大大改变了氛围。几乎没有体育场的声音,转而切换成温特的音乐,没有之前那么夸张炫耀。沙伊布的摄远镜头捕捉到了一些紧张的时刻。诺伊贝特的慢镜头摄影机记录了投掷的努力。里芬斯塔尔切回到标枪在空中实时飞行及落地的一个宽镜头。角度、镜头及速度的混合物随着音乐切换,创造了一种悦耳的标枪交响乐。让希特勒、戈培尔及戈林高兴的是,格哈德·施托克(Gerhard Stock)为德国赢得了比赛,击败了曾经主宰这一项目的芬兰人。观众兴致勃勃地唱起了"德意志高于一切"(Deutschland über Alles)。

10000米跑始于一个发令枪打响的特写。该处理直截了当,主要是来自看台的机位。此段有一些本片中最佳的观众镜头。美国军人、日本游客、一群印度妇女、德国官员,以及所有种族与肤色的观众在观看让人精疲力竭的25圈跑。三位瘦长的芬兰人萨尔米宁(Salminen)、阿斯科拉(Askola)和伊索-霍洛(Iso-Hollo)同一位矮小的日本选手村社讲平(Kohei Murakosa)较量到了最后。芬兰人包揽了前三名,证明了两次世界大战之间这个国家在长距离径赛项目上所占的优势。

撑竿跳始于一个助跑与撑杆跳跃的蒙太奇，随着音乐进行切换。一台摄影机在高出横杆很多的位置俯拍比赛；另一台在沙坑后面很远的地方回望撑竿跳选手，而第三台摄影机则紧随跳跃运动。慢镜头与实时镜头被再次切在了一起。比赛是上午开始的，但一直持续到了傍晚，变为了五位撑竿跳选手之间的一场戏剧性较量，其中三名美国人、两名日本人。太阳下山时，里芬斯塔尔的摄影师不得不停止拍摄。她未被允许使用获得曝光所需要的弧光灯——官员们说弧光灯会干扰撑竿跳选手——错过了这一戏剧性比赛的决赛。她并不气馁，第二天去接触了美国与日本的撑竿跳选手，问他们是否愿意为拍摄而回到体育场，再现他们的最后一跃，他们全都同意了，所有官员也都回来了；为了这部影片，激烈的最后一跃被重演。有趣的是，其结果与真正决赛的结果一模一样。厄尔·梅多斯（Earle Meadows）为美国获得了胜利。里芬斯塔尔于晚上拍摄的这个段落有趣但缺乏真正比赛的激烈。日本的大江季雄（Oe Sueo）看起来过于放松，美国撑竿跳选手显然是在重演中找乐子，观众场景被荒诞不经地过度展现。重演的比赛给人的感觉就像它原本那样矫揉造作，这是影片中最不成功的段落之一。梅多斯的最后一个镜头应是表现他站在领奖台上，与星条旗久久地叠化在一起，在星条旗迎风飘扬时充满了整个画格。这一手段后来在美国广播公司电视转播1984年洛杉矶奥运会时得以发扬光大，产生了很好的效果。

星条旗叠化在厄尔·梅多斯之上

　　田径比赛的最后一天，天气很好，体育场内影子很长。先是三场接力赛，然后是马拉松。德国队最有希望在女子4×100米接力赛中获胜，但在第四棒时掉了棒，美国队赢得了比赛。希特勒与戈培尔一直兴奋地叫喊，并毫不掩饰他们的失望。在男子4×100米接力赛中，欧文斯帮助美国大比分领先，赢得了他的第四块奥运金牌。美国队打破了世界纪录，并保持了20年。

　　男子4×400米接力赛是英国田径史上的传奇性比赛之一。第一棒的弗雷迪·沃尔夫（Freddie Wolff）让英国队排第三。

第二棒的戈弗雷·兰普林（Godfrey Rampling）跑得非常出色，他在最后一个弯道超过了美国选手及加拿大选手，让英国队领先。在没有经过剪辑的一个连续镜头里，第三棒的比尔·罗伯茨（Bill Roberts）击败美国队的欧布莱恩（O'Brian）的猛烈挑战，此时摄影机不离他左右。一个赛道边的镜头偶然拍到了戈弗雷·布朗在焦急地等待接力棒。又一次没有经过剪辑，影片密切关注第四棒的布朗，这时他全速跑过最后一个直道，甩下了正在追赶他的美国人。英国队获得了金牌。影片捕捉到了这一最具戏剧性的决赛中的每一个激动人心的时刻。

马拉松赛给里芬斯塔尔带来了大问题。她曾在奥运会之前花了大量时间为这一项目做准备，其间的58位选手将在两个半小时内跑完穿过柏林及其郊区的26英里。比赛始于体育场及其外面跑道的超宽镜头，长长的一队选手分散开来。温特的音乐确立了一种很强的节拍，在大部分赛程中响着。在柏林城外，有跟拍选手们的镜头。随着比赛的继续，高温带来了不利影响。一些选手被迫变跑为走。其他一些选手，比如阿根廷的萨瓦拉（Zabala），彻底退出了比赛。音乐增强，镜头变为选手们的视点影像。路边风中的小麦、选手跑动的影子、面部的大特写、头顶的树、移动的手臂。瓦尔特·弗伦茨在训练期间拍摄的戏剧性镜头俯瞰选手们的双脚。音乐不断随着跑动的双脚传来。观众几乎能感受到那种精疲力竭。有一到体育场的长时叠化。号手们吹起号角。情绪旋即发生变化。朝鲜人孙基祯

马拉松比赛

（Kitei Son）跑了进来，为日本夺取了金牌（朝鲜当时是日本帝国的一部分）。[1]欧尼·哈珀（Ernie Harper）为英国夺得了银牌，南升龙（Nam Seung-Yong）为日本夺得了铜牌。影片记录了前十位选手冲过终点线及瘫倒的情况。一些镜头淡出了焦点。里芬斯塔尔的14分钟马拉松赛记录是电影中的电影。赛前片段

[1] 孙基祯是一位虔诚的朝鲜民族主义者，他非常憎恶被迫代表当时占领他祖国的国家参赛。在50年后的1986年，作为一种致敬，国际奥委会正式将他的得奖记录改为他的韩文名字，金牌被从日本重新转给了韩国。在1988年首尔奥运会上，孙基祯在开幕式上手执奥运火炬跑进了体育场。

本身的融入建立了马拉松赛的一种艺术印象,它让这个段落不只是对赛事的一种记录。它建构了一份关于成绩与耐力的声明,将观众直接带进了比赛本身。电影中极少有马拉松比赛获得如此富有想象力的处理。

第一部分以一个奥运标志的短暂蒙太奇告终。随着温特的音乐渐强,巨型的奥运大钟鸣响。影片从体育场叠化出奥林匹克主义的标志五环旗,然后慢慢归为黑暗。

第七章
美的节日

里芬斯塔尔将其影片第一部分命名为《民族的节日》(*Fest der Völker*)，第二部分命名为《美的节日》(*Fest der Schönheit*)。两部分原本打算作为彼此独立的影片上映，且《美的节日》的首映比第一部分晚六周。但现在则通常被视为一部史诗片，只不过分成了截然有别的两部分。

第二部分有自己的序幕，是在奥运村里面及周边拍摄的。开场镜头是薄雾笼罩、瞬息万变的水、树叶、以及反射在湖面上的灯光。黎明。一个蜘蛛网在初升朝阳的照耀下闪闪发光。诸多水滴显现在一片树叶上。一只甲虫爬行在灌木丛中。一只苍鹭在怡然振翅。小提琴声在声轨上渐起。一台摄影机在拍摄运动员的住处。阳光透过树木。当音乐采用更有规律的节奏时，我们看到湖边慢跑者的轮廓。透过清晨的薄雾，列队跑步的人们的身形显得更加清晰。一个宽镜头显示出运动员正沿湖跑步。这一跑步的影像呼应第一部分的序幕，彼处的奔跑者手

举奥运火炬穿过希腊城乡。奔跑者跨过一座桥，消失在林地里。他们赤身裸体，从湖中跑入一间桑拿室。桑拿室的蒸汽代替黎明的薄雾。里芬斯塔尔对人体，尤其是男性身体之美的全神贯注再次获得成功。男人们相互按摩、用桦树枝拍打。有四肢、肌肉及面部的特写及充满官能感的镜头。赤身裸体的男人跳入湖中。其他人坐在木质阳台上。人与自然和谐无间。此刻，太阳升起。白天开始。

突然，奥运村人头攒动。来自不同国家的运动员混杂在一起训练。他们热身、跑步、练拳、跳高。男选手在打曲棍球，一些人在踢足球，另一些人在打篮球。运动项目多，民族也同样多——意大利人、秘鲁人、印度人、哥伦比亚人。黑人与白人、亚洲人与西方人。音乐从轻柔的交响乐变为爵士乐钢琴。人们在尽情欢乐。掷铁饼者与投铅球者在练习他们的技巧——又一次呼应第一部分的序幕。跨栏运动员在跨栏，标枪运动员在投掷。一个男人在阳光下阅读，旗帜高高飘扬，似乎呵护备至。全世界的运动员都在严阵以待。[1]

女子体操队举着她们的国旗走进了巨型的迪特里希—爱卡特（Dietrich-Eckart）露天剧场。男子体操队紧随其后。仅此一次，音乐的军事节拍制造了某种喜剧效果。单杠上的一些

[1] 这一开场段落中没有女子，因为在奥运村中住的是清一色男性。女选手在柏林的其他地方有单独的宿舍。

第二部开篇:桑拿中的运动员

热身练习之后,我们看到了令人难忘的双杠表演。其中一些镜头是在奥运会之前的训练中拍摄的。美国体操运动员康塞塔·卡鲁奇奥(Consetta Carrucio)的镜头很可能是在奥运之后拍摄的,因为比赛期间不允许摄影机太近,并且摄影师并不知道她会在她那组获胜。德国体操运动员卡尔·施瓦茨曼(Karl Schwarzmann)在高杠上的一个长段落很可能也是在奥运之后拍摄的。体操段落既长又慢。这取决于慢镜头的大量使用以及剪辑与音乐的精准同步。镜头在这种感觉上保持了很长时间。男女选手动作优雅,像在跳芭蕾舞,展示出了不起的力量与控制素质。这一抒情段落是由古齐·兰奇纳与诺伊贝特的首席助

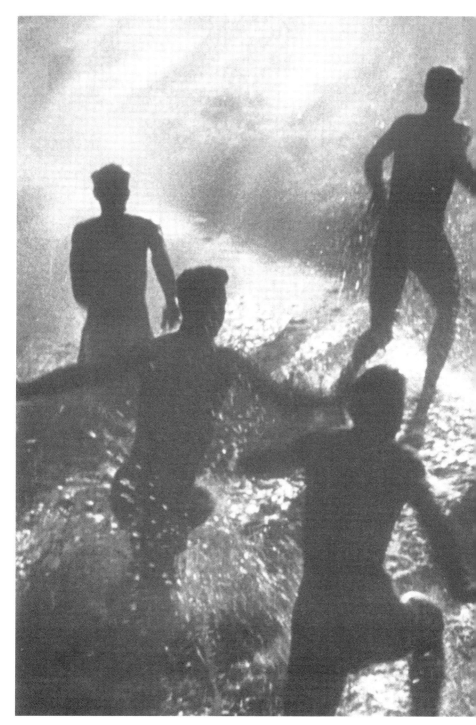

第二部开篇:湖中的运动员

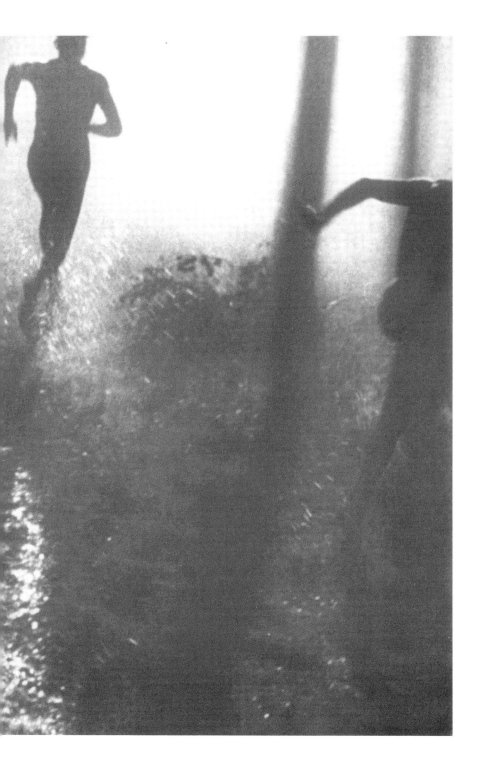

理埃伯哈德·冯·德·海登用慢镜头摄影机拍摄的。这个段落以一段简短的女子团体操收尾。这一比赛项目已不再时兴,因为它不可避免地关联着国家社会主义关于健康、美和户外的哲学。有几个女子动作划一的镜头,呼应着开幕式的"韵律操"。摄影机叠化出越来越宽的镜头,最后一个超级横摇镜头摇过主体育场外面的场地,可以看到,1万名女子在那里排成又长又直的队列,一边挥手,一边前进。

下一段落以评论员的现身开场,他告诉我们正身处基尔,帆船比赛将在此地举行。比赛是在德国海军的监督之下进行的。从跟拍镜头中,我们越过停泊之中的帆船,然后切换至一个德国巡洋舰的镜头。希特勒在舰上观看比赛。在基尔的一切拍摄都是由水上运动专家瓦尔特·弗伦茨完成的。成片里的这一段落极少表现真正的比赛,只有一两个远景镜头和一些漂亮的航拍镜头表现了基尔港中那些6米长的帆船。这些镜头是从一个系在一艘德国扫雷舰的气球上拍摄的,含有一些危险,因为这个气球充满了氢气,必须远离从扫雷舰烟囱里排放出来的炽热废气。然而,所用的大部分镜头都是由弗伦茨在6月及7月拍摄的,当时他登上了几艘训练的帆船进行拍摄。这些影像捕捉到了帆船运动的紧张性,全体队员都竭尽全力,争分夺秒。倘若没有这些镜头,这个段落就不能表现出这项运动的技巧与挑战。因为报道帆船比赛时所受的各种视觉限制,大多数奥运会电影中都对此项目一笔带过。

现代五项全能是一个军人项目，自1912年出现在奥运会中以来，一直为瑞典军队所主宰。它由五个不同的项目组成，在奥运会第一周被分散安排在柏林周围的不同场所。仅有三个项目出现在影片之中。[1] 第一个项目是马术，一些摄影师守候在多贝利兹（Doberitz）的三英里越野赛道上。在射击部分，很显然，一些选手被要求在比赛后举起他们的手枪，仅仅为摄影机佯装开枪；这些镜头并不令人信服。影片中的最后一个项目是越野跑。乔治·汉德里克（George Handrick）所代表的德国军队获得了金牌，而瑞典人破天荒没有获得任何奖牌。接下来的段落是三个集体项目的决赛。在曲棍球决赛中，印度队以8:1击败了德国队。阿根廷与墨西哥之间的马球决赛是在主体育场后面的运动场进行的。希特勒在现场观看了意大利与奥地利之间的足球决赛，意大利队在加时赛中攻入了制胜一球。每场比赛至少有三台摄影机，但对所有这三场比赛的报道即使全面却也是平淡无奇的。

对随后的个人综合全能马术三日赛的处理则完全不同，拍得紧凑而富戏剧性；比赛项目本身引起了相当多的争议。古齐·兰奇纳使用了比拍现代五项全能时焦距更长的镜头，于是马术有了一种先前缺乏的步调与戏剧感。温特的音乐为整个段

[1] 没有被包括在影片中的现代五项项目是击剑与游泳。希特勒所观看的游泳比赛肯定被拍摄过，但拉弗格的摄影机当天似乎出了故障，素材很可能无法使用。

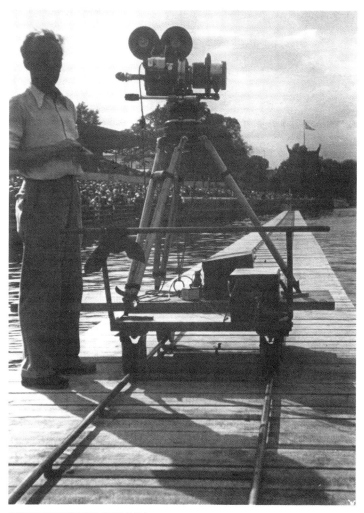
摄影师拍摄格吕瑙赛艇比赛冲线的平台

落奠定了极好的基础,小提琴定下了步调,而在每一次成功的跳跃之后,小号声就突然迸发出来。影片虽然展示了精湛的马术技巧,但也记录了一些不幸的跌落,尤其是在水沟障碍处,发生了几次严重伤害。慢镜头被再次用于捕捉这样一些跳跃的戏剧效果,赛马越过障碍跳入明显深浅不一的水中。赛程过于艰难,甚至有三匹赛马不得不被杀掉,因此招致了很多批评。起跑时有50匹马,但仅有27匹跑完了全程。德国人赢得了团体与个人项目的两块金牌,其中的获胜赛马是"努尔米"(Nurmi),它的骑手是路德维希·施图本多夫(Ludwig Stubbendorf)。

100公里公路自行车赛以横摇宽镜头开场,此时赛手们刚踏上环波茨坦(Potsdam)至该市东边的漫长赛程。但是,最后几公里全由跟拍镜头组成,这些镜头拍自行驶在平行行车道上的一辆电动车。这些镜头传达了各队竭力超越对手的紧张竞赛氛围。赛前及赛后拍摄的镜头再次被恰当地插入到比赛之中,有一些仰视骑手的低角度镜头、车轮旋转的特写,以及树木从身边飞逝而过的视点镜头。罗贝尔·夏庞蒂埃(Robert Charpentier)为法国摘取了个人金牌,而法国队也在连环冲线中以微弱优势赢得了团体金牌。

格吕瑙的赛艇比赛是接下来的主角。这里的镜头比里芬斯塔尔所期望的要宽,缺乏她拍摄其他运动项目时所获得的强度。四人单桨无舵手赛艇比赛显示了摄影队所遭遇的种种困

难：在终点，当德国队获得胜利赢得金牌时，甚至无法看到名列第二的英国队。通过融合海因茨·冯·贾沃斯基赛前从赛艇里面拍摄的素材，八人单桨有舵手赛艇决赛的镜头覆盖范围有所改变。也有一些从岸上拍摄的德国队与瑞士队的令人激动的长焦镜头，其效果在对声音的绝妙使用中（当然，全都是18个月之后在录音棚里录制的）得到了强调，我们听见舵手用他们各不相同的语言对着队伍呐喊。附加胶片的使用正适合表现这场有史以来最为势均力敌的奥运赛艇决赛之一，因为六个队中有五个队伍到达终点时距离都相差在一个艇身之内。美国队以一码的优势战胜了意大利队，德国队获得第三名。"星条旗永不落"奏起时，一个令人愉悦的镜头表现疲惫但开心的美国赛艇选手在前后传递胜利花环。

然后，温特的奥运号角声携来主体育场的戏剧性航拍镜头。观众就座时，解说员宣布将要举行十项全能的比赛；十项全能是奥运会的主要项目之一，美国队在这个项目上十分强劲，德国队获胜呼声很高。十项全能包括十个田赛与径赛项目，分散安排在两天进行。虽然它是最重要的竞技项目之一，但里芬斯塔尔决定不把它放在第一部分中，因为会在很大程度上重复第一部分已有的田径项目。因此，她把十项全能放在了第二部分的中间。这样做效果良好，用奥运会的重头项目将影片带回到令人惊叹的主体育场。

比赛开始前，影片挑选了美国队的格伦·莫里斯（Glen

Morris）作为种子选手之一。里芬斯塔尔在她的回忆录中承认，她在《奥林匹亚》拍摄期间与莫里斯坠入了情网，并且有过短暂的情史。她描述了他在主体育场中央的颁奖仪式之后，如何"在数万观众面前"拥抱她。奥运会之后，她邀请他回柏林补拍一些场景。他们一起度过了数日，里芬斯塔尔说她未曾体味过这样的激情。最后，莫里斯不得不随美国队回到美国。十项全能的意义也在于在拍摄期间，里芬斯塔尔发现了德国冠军埃尔温·胡贝尔，她在奥运会后建议他在序幕中扮演掷铁饼者的角色，因为她认为他看起来非常像米隆的塑像。胡贝尔同意了，扮演了一个令人难忘的角色。

十项全能的处理方式与第二部分中的其他项目截然不同，由电台播音员对每一个项目进行介绍与评论，主要是出现在体育场的背投镜头前面。第一个项目是100米跑，然后是跳远。镜头角度包括一个戏剧性的特写，拍摄于跳远沙坑附近的一个地洞。接下来是完全用慢镜头表现的铅球。在跳高项目中，莫里斯名列前茅。第一天最后的400米跑结束之后，美国队的罗伯特·克拉克（Robert Clark）领先莫里斯2分，杰克·帕克（Jack Parker）位列第三，埃尔温·胡贝尔位列第十。

第二天以110米栏开场。有一些掷铁饼的简短镜头，以及一些动人的撑竿跳及投标枪的慢镜头。1500米跑是比赛的高潮，因当天进行得太晚而无法拍摄，于是莫里斯、胡贝尔及其他几位选手为里芬斯塔尔重跑了一遍。当他们重演比赛的最后一圈

十项全能比赛中的格伦·莫里斯

时,一个相当不真实的高角度横摇镜头跟踪着莫里斯与胡贝尔。莫里斯以压倒众人之势赢得了比赛,以一个新的世界纪录夺得了十项全能的冠军,证明了自己是本届奥运会的最佳全能运动员。十项全能总是很难用电影来表现,但里芬斯塔尔成功了,通过使用搬演的素材,尤其是莫里斯的特写镜头,与实况镜头的交切。

最后一组运动项目是在位于主体育场旁边的游泳池举行的。一段新的音乐叠句协同露天观众席背后的一个低角度跟拍镜头,设定了场景。这一漂亮的场景设定镜头是在哈索·哈特纳格尔搭建并操作的一台大型升降机上拍摄的。所有游泳及跳

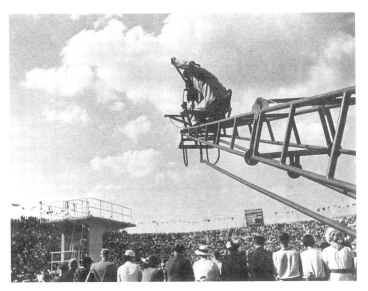

摄影师哈索·哈特纳格尔在移动的升降机上拍摄游泳比赛段落的开场镜头

水比赛都在奥运会第二周举行,其间一直阳光明媚。在影片中,我们首先看到的是女子跳板比赛,实时镜头让位于慢动作镜头,最初是从泳池,然后是从跳板上面的一个机位。其中一些明显来自汉斯·埃特尔在奥运会开始之前所拍摄的素材镜头,而多萝西·波因顿-希尔(Dorothy Poynton-Hill)的镜头则显然是在比赛之后拍摄的,因为她身后的体育场空无一人。表现数次跳水之后,影片切换到埃特尔特意为比赛安放的水下摄影机。随着温特的(仅此一次)抒情音乐而剪辑的水下镜头制造了一种十分惬意的效果。该项目的冠军是美国队16岁的玛杰里·格斯特林(Margery Gestring),美国队还包揽了银牌及铜

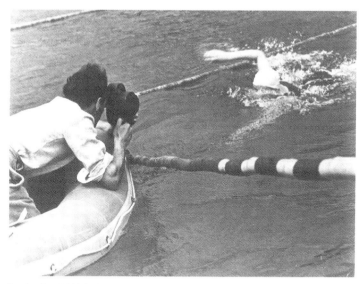

摄影师汉斯·埃特尔在游泳队训练时从橡皮艇上拍摄特写镜头

牌。接下来并非又一个颁奖仪式,而是满脸兴奋的少年在泳池边签名。

接下来的项目是男子200米蛙泳决赛。最初的两节拍摄自池边轨道上的一台摄影机,这条轨道由弗里茨·冯·弗里德尔搭建并操作。然后,影片切换至汉斯·埃特尔在赛前或赛后拍摄的一些大特写镜头:他最成功的一些镜头,是使用一台水下摄影机从游泳选手前方的一条橡皮艇上拍摄的。显然,埃特尔在拍摄这一素材时离得如此之近,以致日本游泳选手叶室铁夫(Detsuo Hamuro)不断用手推开他的摄影机镜头。比赛以叶室与塞特斯(Sietas)之间的一张终点记录照结

束。当叶室被告知他获胜时，镜头依然对准位处在水中的他的身上。[1]

相比而言，影片对男子100米自由泳的处理是非常平淡的。整个比赛用两个镜头表现。泳池边的摄影机跟拍表现第一节，一个高角度宽镜头表现最后的50米。女子100米自由泳仅由来自体育馆顶部的一个高角度镜头表现。里芬斯塔尔在众多画面复杂的段落之中如此简洁地剪辑出这两个赛事，再次证明了她在她所谓的影片的"建筑"中，对步调与节奏的卓越控制。她似乎有很多拍游泳项目的素材，但用到成片中的并不多。埃特尔越来越大胆地使用水下镜头，甚至在训练中拍到了伟大的美国游泳选手、世界纪录保持者阿道夫·基弗（Adolf Kiefer）做转体动作。基弗露出水面游过来时，埃特尔身处相邻泳道，而他在基弗转身时，又潜到了水面之下。埃特尔对这个镜头很得意，但基弗甚至没有在影片中露脸。[2] 或许等到里芬斯塔尔剪辑游泳项目时，她的时间与精力已经所剩无几。

接下来的男子高台跳水是影片中最美的段落之一。在这里，天才埃特尔的摄影技巧捕捉到了跳水选手们的优雅及其对

[1] 当一个宽镜头表现德国游泳选手塞特斯被从泳池里拉出来时，可以从画格左下角看到，里芬斯塔尔正在与汉斯·埃特尔激烈地争吵。

[2] 汉斯·埃特尔详细叙述了他取得这些效果的方法，包括水下慢镜头，以及曝光与焦点在水下的变化，详见格雷厄姆，第115—118页。

游泳池特写镜头

体育的热爱。温特的音乐与里芬斯塔尔的蒙太奇帮助这个段落超越了纯粹的报道。这个5分钟的段落成为对运动之中的人体之美的一首赞美诗。从头至尾没有一句画外音评论。仅有最初的几个镜头是实时的，然后我们看到慢镜头中的跳水选手——从池边，从跳台上，以及从水下。这个段落包括埃特尔竭尽全力拍摄到的一个镜头，开始是在水上仰拍跳水运动员，然后与运动员一道潜入水面以下。这个段落中至少有一半都是在赛后拍摄的——有些跳水比赛明显是在空旷的体育馆里拍摄的。不久，角度变得更大，剪辑变得更抽象。跳水运动员往下跳，但

并不落下去。至少有两个镜头是倒放的。一些身体从空中落下；另一些身体永恒地旋转与翻腾，好像对抗着吸引力。最后几位跳水运动员从未落入水中，滞留在空中表演他们的回旋。毋庸置疑，在对人体形式之优雅的颂扬中，这个段落是电影史上最具想象力的之一。

《奥林匹亚》结束于旗帜与夜色中的体育场的一个简短闭幕式蒙太奇。因为真正的闭幕式是在晚上举行的，没有足够的灯光供里芬斯塔尔获取良好的素材，所以她在摄影棚里使用了模型。这些镜头表现了各国旗帜的降下及奥运火焰的熄灭，并不令人信服；温特的音乐夸张炫耀到了极致。最后的影像模拟了闭幕式的探照灯效果，这些探照灯是阿尔贝特·施佩尔设计的，以发出直入云霄的光柱。摄影机慢慢升格进天空之中，探照灯的光束于此汇集成一个光的穹顶。影片在主体育场上方光环一般的效果中淡出为黑色。一如里芬斯塔尔在她的回忆录中所言："那天晚上谁能够想到，仅仅几年之后，这些探照灯便会寻找柏林上空的敌机，而且，战斗在探照灯光下及飞机上的年轻人正是那些曾怀着如此深情厚谊在这里拼搏的人呢？"

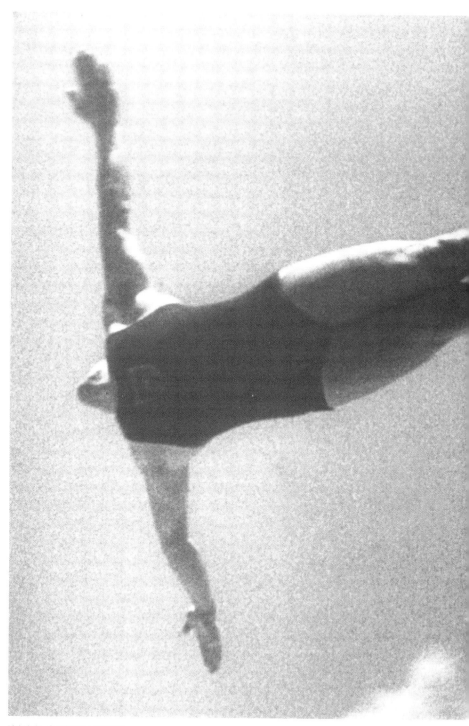
跳水比赛:"运动中的人体之美"

第八章
后 记

这部影片的德语版叫《奥运会》(*Olympische Spiele*),首映式举行于1938年4月20日,地点是在柏林的动物园乌发电影宫(Ufa-Palast am Zoo)。当天是希特勒的49岁生日,在这欢庆的日子里,几乎聚齐了所有的纳粹政要。剧场外面,红色的纳粹旗帜与白色的奥运五环旗交替出现。希特勒中坚护卫的一支党卫队驻守在四周。纳粹党、政府、军方、电影业、国际奥委会,以及柏林的一切外交使团,悉数得到了最高级别的呈现。放映相当成功。希特勒向里芬斯塔尔献上了一个白色丁香与红色玫瑰的花环。希腊特使奉希腊王储之命,向她献上了一支采自奥林匹亚的橄榄枝。这样的一次电影首映式真是难得一见。

在随后的6个月中,里芬斯塔尔不停地在欧洲各国首都出席盛大的首映式。她受到王室、国家元首、总理及体育领袖的接见。无论她去哪里,身份都是第三帝国的荣誉大使;后来,

她收到了宣传部为她这几个月宣传这部影片,以及通过这部影片宣传第三帝国本身所支付的一笔酬金。她在每座城市都变成了名人。她到处放映这部影片,在维也纳(奥地利刚被兼并进德国)、苏黎世、雅典、布鲁塞尔(国王利奥波德[Leopold]与她公开调情)、贝尔格莱德、巴黎、哥本哈根、斯德哥尔摩,以及赫尔辛基等地。9月,在威尼斯电影节上,这部影片被授予了电影节大奖"墨索里尼杯"(Coppa Mussolini)。英国与美国代表愤然打道回府,他们曾希望迪斯尼的《白雪公主与七个小矮人》(Snow White and the Seven Dwarfs)胜出,认为这个奖是出于政治原因。大旅行延续到了罗马、奥斯陆,最后回到了瑞典。所到之处,影片无不掀起一阵轰动,而且大多数评论都是满腔热情的。

当然,慢慢地,政治事件取而代之。当希特勒变得更具威胁性时,对这部奥运会电影中所表现的那种德国的支持随之减弱。1938年9月,因为张伯伦(Chamberlain)与达拉第(Daladier)的协定,希特勒占领了捷克斯洛伐克的一部分。在11月的"水晶之夜"(Kristallnacht),犹太商店遭到洗劫,犹太教堂被烧毁,犹太人在德国各地受到痛殴。虽然这部影片的英语版《奥林匹亚》被制作了出来,但直到战后才在英国得到商业发行。里芬斯塔尔的美国之旅一无所获,在好莱坞遭到了所有大制片厂的抵制。沃尔特·迪斯尼(Walt Disney)是唯一愿意接见她的制片人,甚至他也不愿意放映这部影片。1939年6月,

国际奥委会授予里芬斯塔尔奥林匹克金牌。[1]这是这部影片获得的最后一个奖项。现在，战争的乌云为这部影片的未来蒙上了一层阴影。

战争期间，数位曾参与过《奥林匹亚》的摄影师都服务于德国的电影宣传。战争中有一段时间，瓦尔特·弗伦茨隶属于希特勒的总部。埃伯哈德·冯·德·海登丧生于克里特岛战役，他曾拍摄了片中一些漂亮的体操比赛慢镜头段落。战争期间，里芬斯塔尔本人并未拍摄任何宣传片。她花了数年时间设法拍摄与剪辑改编自歌剧《低地》(*Tiefland*)的一部故事片。她一度恶名远扬，因为她选择了一些吉普赛人作为临时演员，表面上把他们从集中营解救了出来，但只是暂时地。

《奥林匹亚》在战后岁月中的历史同样复杂。因为有关亲纳粹活动的指控，里芬斯塔尔最初被法国后来被美国情报人员逮捕与拘留。虽然她在1948年获得了释放，但她花了数年时间力证自己的清白，回归电影制作，以及要回从她那里拿走的《奥林匹亚》的负片。第三帝国的电影导演谁都没有被审判，但里芬斯塔尔却受到了审查，这不仅仅是因为她拍摄了《意志的胜利》与《奥林匹亚》，而且也是因为有关她与希特勒关系密切的断言。她不断声明她政治上的无辜，并开始着手对那些

[1] 直到1948年，里芬斯塔尔才从国际奥委会收到这一奖品。

事件准备她自己版本的叙述，正如已被注意到的，这一叙述经常与现存记录的说法显著不同。作为她的去纳粹化过程的一部分，她重新剪辑了一个更短版本的《奥林匹亚》。在1950年代末期的联邦德国，有一种近乎歇斯底里的担心：倘若公众再见到纳粹旗帜与希特勒的形象，对国家社会主义的支持就会死灰复燃。影片的重剪版旨在阻止任何这样的复活。

到1960年代初，里芬斯塔尔收回了母片的所有权，并从"中转电影"（Transit-Film）公司那里获得了影片的版权，这家公司是德国政府为了控制利用纳粹期间所拍摄的胶片素材而设立的。法律上所说的"敌方财产"的情形是复杂的，各国彼此不同。里芬斯塔尔利用这一混乱，宣称她拥有世界各地各种版本的《奥林匹亚》的版权。[1]她迅速地利用法院来传递这一要求，多次用法律行动威胁了电影导演、发行商以及BBC这样的广播公司。

现在《奥林匹亚》虽已获得了一些声誉，但里芬斯塔尔本人并没有。抗议之声阻止了她在很多活动中露面。在伦敦的国家电影院（National Film Theatre），在瑞士洛桑的奥林匹克周（Olympic Week），她都被禁止参加放映活动。1956年，里芬

[1] 这些要求在很大程度上获得了接受，一边是"中转电影"公司，在1964年与她达成秘密交易，另一边是国际奥委会，他们宣称拥有1896年以降的奥运会活动，但在对1936年奥运会电影记录的利用方面并未主张任何权利。

斯塔尔开始拍摄一部有关非洲黑奴贸易的彩色纪录片，但在一次交通事故中严重受伤，在医院住了一年，项目被取消了。在1960年代及1970年代，她回到了非洲拍摄马赛·马拉（Masai Mara）等部落。一如《奥林匹亚》，她的照片颂扬了对人类体格的感官之美。1972年慕尼黑奥运会期间，里芬斯塔尔作为《泰晤士报》（The Times）的一名摄影师回到了奥运竞技场。在写作本书的此刻，她正在迎接90岁生日，她生活在慕尼黑，依旧热衷于捍卫她的名声，发布文书，以及从世界各地任何想使用《奥林匹亚》几个画格的人那里收取费用。

　　柏林奥运会以降的这些年中，拍摄奥运会电影的尝试已有多次。现在，国际奥委会授权每届奥运会拍摄一部"官方"电影，谁享有什么权利的问题从一开始就被明确规定了下来。[1] 1948年，奥运会在伦敦举行。英国电影业通过组织其有史以来"最为非凡的组合运作"做出了回应。兰克公司（Rank Organization）组建了一家新公司，奥运会电影有限公司（Olympic Games Film Company Ltd），卡斯尔顿爵士（Castleton Knight）被任命为制片人，预算为25万英镑。一大队摄影师、剪辑师、音响师，以及洗印厂职员，从行业的各部门被调集到了

[1]　现在，在奥运会之后的一到四年期间，奥运资料的一切权利直接归国际奥委会。今后，不再会有《奥林匹亚》那样权利与使用的混乱。

一起。[1]显然,这部影片的组织模式源自柏林,多数团队成员都观看并研究了《奥林匹亚》。结果拍出了一部有趣的英国特艺彩色纪录片,但该片的洞察力或视觉品质绝对不能和里芬斯塔尔相提并论。

就影片质量而言,在各个面向接近于《奥林匹亚》的新奥运会电影唯有市川昆的关于1964年东京奥运会的影片,《东京奥林匹克运动会》(*Tokyo Olympiad*)。这部影片是用宽银幕制式拍摄的,市川昆占据了技术发展30年之后的所有优势,所使用的超长焦镜头一定会让汉斯·沙伊布惊讶不已,慢镜头技术被推进到库尔特·诺伊贝特及其团队仅仅能够梦想的速度。事实上,市川昆所呈现出来的赛跑选手的影像如此非同寻常,以致在体育界内部引起了一场有关赛跑者在100米冲刺时是否真正呼吸的激烈论争。《东京奥林匹克运动会》是一部让人眼花缭乱的影片。它唤起了战争耻辱之后重获世界青睐的日本精神,捕捉到了奇观的美妙。太阳在东京上空冉冉上升的开场段落堪与里芬斯塔尔的序幕媲美。但是,当世界上最伟大的运动员相互竞争时,这部影片也捕捉到了诸多亲密的、个人的时刻。

自1964年全球通信卫星出现以来,奥运会已成为一个全球电视奇观。已经有了许多令人关注的影片,比如《八个视点》

[1] 参见约翰·亨特利(John Huntley),"第十四届奥林匹克运动会"(The XIV Olympiad),载《电影业》(*Film Industry*),1948年8月12日。

（*Visions of Eight*，又译《慕尼黑奥运会》）；在这部影片中，八位顶级导演分别就1972年慕尼黑奥运会选择了一个主题，拍摄了一部微型纪录片。1976年，加拿大国家电影局（National Film Board of Canada）利用蒙特利尔奥运会期间拍摄的现成素材，制作了一部观察性纪录片。巴德·格林斯潘（Bud Greenspan）已拍摄了不止一部饶有趣味的影片，讲述最近几届奥运会。《光荣的16天》（*Sixteen Days of Glory*），关于1984年洛杉矶奥运会的影片，是他对这一"类型片"的最大贡献。但是，所有这些影片都在某种意义上受制于它们与奥运会电视转播的关系。现在，观众可以看到激动人心的特写、慢动作、及时重放，以及超乎1936年的人们所能想象的摄影角度；人们可以在世界每个国家看到它的**实况**。因此，奥运会的官方影片必须提供奥运会的一种新视野，以及一种不同的记录。最佳的情况就如1984年，巴德·格林斯潘为美国广播公司电视网的观众提供了从未见识过的一种奥运会视角。但是，因为这些影片的大多数都不是为了影院上映而摄制，而是为了录像带发行，所以它们与其说是银幕艺术的成功范例，毋宁说是扩展版的电视评论。

比较而言，《奥林匹亚》依然是有史以来的最佳体育影片之一，即使不是最佳的。里芬斯塔尔自由运用奥运会之前或者之后拍摄的素材，这一事实并未影响到作为一件艺术作品的影片。如果说它削弱了影片作为奥运会记录的特性，那么它实际

上加强了影片超越赛事报道的艺术效果,在更高的一个层面发挥作用。里芬斯塔尔热爱人体,尤其是男性人体。她对摄影师提出的取景要求、她为之竭力工作一年有余的蒙太奇、她的影片的节奏与动力,全都意味着对身体之美及体育才能的颂扬。奥林匹克运动会关乎努力与奋斗、坚持与完成。《奥林匹亚》通过无数的努力与胜利时刻,再现了这一精神。里芬斯塔尔用这些时刻构成了有关奥运会的一种壮丽视野,她的作品意味着电影史上的一项独特成就。

但是,尚有政治宣传的指控需要回应。虽然里芬斯塔尔制造了奥运会的一种华美视野,但倘若柏林奥运会本身并非奇观,所有这一切便皆无可能。毋庸置疑,按照纳粹领导人的设计,奥运会旨在实现政治目的。因为在1930年代中期这个时刻,希特勒及其支持者希望把纳粹德国宣传为一个友好的、热情和平的民族,所以,他们决定把巨大的资源投入奥运会的组织之中。柏林奥运会的规模超越了之前所有奥运会。体育场是令人惊叹的。观众设施是无可比拟的。奥运村为世界各地的男运动员提供了史无前例的舒适与特权。纳粹党人并不希望这一切只被柏林的数万到访者看到与欣赏,他们希望获得世界各地数百万人的赞美。因此,大笔资金投入到这部影片之中;影片制作完成时,政府不遗余力地在全欧洲宣传它及其主创人员。纳粹党人希望《奥林匹亚》被拍摄,希望它被观看。

这是《奥林匹亚》背后的真实宣传动机。一如我所言，里芬斯塔尔从宣传部获得了某种形式的独立，但仅仅是通过她与元首的紧密联合。她的一切权威最终无不直接来自希特勒。他希望她拍摄这部影片，他赞成她的拍摄计划；奥运会结束后，在她同他自己的宣传部的争论中，他支持她。通过这一奇特的悖论，里芬斯塔尔得以与戈培尔的要求保持一定距离；自那时至今，她不停地向所有人告诉这一点。因此，杰西·欧文斯、阿奇·威廉斯，以及科尼利厄斯·约翰逊的伟大胜利得到了很好的呈现。影片的确表现了很多德国队的胜利，但事实是德国人在这届奥运会上成就斐然，他们赢得的奖牌超过了任何一个参赛国。仅仅从体育报道的角度来看，《奥林匹亚》无疑是对柏林奥运会的一种公正记录。

里芬斯塔尔总是说，影片并非有意服务于宣传，以及她在整部影片中并未试图宣传纳粹价值观。在这一点上，我是相信她的人之一。倘若她是忠心耿耿的纳粹分子，她定会表现得不同，拍出一部不同的影片。但这不是说这部影片因此就是**无关政治**的。《奥林匹亚》是一部热切关乎政治的影片。它是为政治目的而准备的，它讲述了一个高度政治性的事件。它是使用政府资金拍摄与宣传的，其间动用了纳粹政府的多个机构。让我们为影片所做到的喝彩吧，而不要再像里芬斯塔尔在过去50年中那样竭力掩饰它的本来面貌。它超越了它所诞生于其中的政治环境。它赞美了身体之美与运动才能。它在概念及其实现

方面极具想象力。里芬斯塔尔领导与鼓舞了一个具有创造力的团队，为奥运电影制作奠定了标准，这些标准自那以后也为其他体育影片沿用。虽然1936年以来电影技术不断发展，但这些标准极少被超越。现在，我们不仅应该能够接受《奥林匹亚》是一部政治影片，把它作为有史以来最杰出的体育纪录片之一进行欣赏，而且应该把它视为一部超越了这两种标签的电影。《奥林匹亚》依然是电影所获得的最卓越、最有力的成就之一。

摄制组人员名单

《奥林匹亚》

国　　家：德国

时　　间：1938年

德国首映：1938年4月20日

制　片　人：莱妮·里芬斯塔尔

制片经理：瓦尔特·特劳特（Walter Traut）

财务经理：瓦尔特·格罗斯科普夫（Walter Groskopf）

部门经理：阿瑟·基克布施（Arthur Kiekebusch）

　　　　　鲁道夫·费希特纳（Rudolph Fichtner）

　　　　　康斯坦丁·伯尼施（Konstantin Boenisch）

导　　演：莱妮·里芬斯塔尔

序幕摄影：威利·齐尔克

首席摄影（黑白）：汉斯·埃特尔

　　　　　　　　　瓦尔特·弗伦茨

　　　　　　　　　古斯塔夫·古齐·兰奇纳

　　　　　　　　　海因茨·冯·贾沃斯基

库尔特·诺伊贝特

汉斯·沙伊布

助理摄影：安多尔·冯·鲍尔希（Andor von Barsy）

威尔弗里德·巴斯（Wilfried Basse）

约瑟夫·迪策（Josef Dietze）

埃德蒙·爱普肯斯（Edmund Epkens）

汉斯·戈查尔克（Hans Gottschalk）

理查德·格罗斯库普（Richard Groschopp）

威廉·哈迈斯特（Wilhelm Hameister）

沃尔夫·哈特（Wolf Hart）

哈索·哈特纳格尔（Hasso Hartnagel）

瓦尔特·黑格（Walter Hege）

埃伯哈德·冯·德·海登（Eberhard von der Heyden）

阿尔伯特·霍希特（Albert Hōcht）

保罗·霍尔茨基（Paul Holzki）

维尔纳·亨德豪森（Werner Hundhausen）

胡戈·冯·卡韦钦斯基（Hugo von Kaweczynski）

赫伯特·基布尔曼（Herbert Kebelmann）

塞普·凯特里（Sepp Ketterer）

沃尔夫冈·基彭霍耶尔（Wolfgang Kiepenheuer）

阿尔伯利·克林（Albery Kling）

恩斯特·昆斯特曼（Ernst Kunstmann）

莱奥·德·拉弗格（Leo de Laforgue）

亚历山大·冯·拉戈里奥（Alexander von Lagorio）

爱德华多·兰伯蒂（Eduardo Lamberti）

奥托·兰特施纳（Otto Lantschner）

沃尔德马·莱姆克（Waldemar Lemke）

乔治·莱姆克（Georg Lemki）

C．A．林克（C. A. Linke）

埃里希·尼策施曼（Erich Nietzschmann）

阿尔伯特·斯卡特曼（Albert Schattmann）

威廉·施密特（Wilhelm Schmidt）

胡戈·舒尔策（Hugo Schulze）

莱奥·施威德勒（Leo Schwedler）

阿尔弗雷德·西格特（Alfred Siegert）

威廉·乔治·西哈姆（Wilhelm Georg Siehm）

恩斯特·佐尔格（Ernst Sorge）

赫尔姆斯·冯·思特沃林斯基（Helmuth von Stvolinski）

卡尔·瓦什（Karl Vass）

音　　乐：赫伯特·温特
音乐演奏：柏林爱乐乐团，指挥赫伯特·温特
剪　　辑：莱妮·里芬斯塔尔

马克斯·米歇尔（Max Michel）

约翰内斯·吕德克（Johannes Lüdke）

安弗里德·海涅（Arnfried Heyne）

组接剪辑：埃尔纳·彼得斯（Erna Peters）

助理剪辑：沃尔夫冈·布吕宁（Wolfgang Brüning）

　　　　　　奥托·兰特施纳（Otto Lantschner）

置　　景：罗伯特·赫尔特（Robert Herlth）

火炬传递特效：蒂姆·斯文德·诺尔丹（Team Svend Noldan）

新闻片素材：乌发公司（UFA）

　　　　　　托比斯-梅洛公司（Tobis-Melo）

　　　　　　派拉蒙公司（Paramount）

　　　　　　福克斯公司（Fox）

录　音　师：西格弗里德·苏勒（Siegfried Schule）

混　音　师：赫尔曼·施托尔（Hermann Storr）

解　　说：保罗·拉文（Paul Laven）

　　　　　　罗尔夫·韦尼克（Rolf Wernicke）

　　　　　　亨利·南宁（Henri Nannen）

　　　　　　约翰内斯·帕格尔斯（Johannes Pagels）

　　　　　　英语解说：霍华德·马歇尔（Howard Marshall）

时　　长：218分钟（19608英尺）

德语片名：《奥运会》（*Olympische Spiele*）

参考书目

著　作

Berg-Pan, Renata, *Leni Riefenstahl* (Boston: Twayne, 1980).

Fest, Joachim C., *Hitler* (London: Weidenfeld and Nicolson, 1974).

Graham, Cooper C., *Leni Riefenstahl and Olympia* (Metuchen and London: Scarecrow Press, 1986).

Hart-Davis, Duff, *Hitler's Games* (London: Century, 1986).

Hinton, David, *The Films of Leni Riefenstahl* (Metuchen and London: Scarecrow Press, 1978).

Hull, David Stewart, *Film in the Third Reich* (New York: Simon and Schuster, 1973).

Furhammar, Leif and Isaksson, Folke, *Politics and Film* (London: Studio Vista, 1971).

Mandell, Richard D., *The Nazi Olympics* (New York: Ballantine, 1971).

Riefenstahl, Leni, *Schönheit im Olympischen Kampf* (Berlin: 1938). Republished with an Introduction by Monique Berlioux and Kevin Brownlow in 1983.

Riefenstahl, Leni, *Memoiren* (Munich: Albrecht Knaus, 1987), published in English in 1992.

Sarris, Andrew (ed.), *Interviews with Film Directors* (Indianapolis: Bobbs Merrill, 1968).

论 文

Downing, Taylor, 'The First Olympic Games on Film', in *Olympic Review* no. 227, September 1986.

Gardner, Robert, 'Can the Will Triumph?', in *Film Comment*, vol. 3 no.1, Winter 1965.

Gregor, Ulrich, 'A Comeback for Leni Riefenstahl', in *Film Comment*, vol. 3 no. 1, Winter 1965.

Gunston, David, 'Leni Riefenstahl', in *Film Quarterly*, vol. 14 no. 1, Fall 1960.

Hitchens, Gordon, 'An Interview with a Legend', in *Film Comment*, vol. 3 no. 1, Winter 1965.

Loipendinger, Martin and Culbert, David, 'Leni Riefenstahl, the SA, and the Nazi Party Rally Films, Nuremberg 1933—34: "Sieg des Glaubens" and "Triumph des Willens"', in *The Historical Journal of Film, Radio and Television*, vol. 8 no. 1, 1988.

Sontag, Susan, 'Fascinating Fascism', in *New York Review of Books*, 6 February 1975, reprinted in Sontag, *Under the Sign of Saturn* (New York: Farrar Straus Giroux, 1980).